朵云真赏苑·名画抉微

吴湖帆山水

本社 编

上海书画出版社

前言

　　吴湖帆（1894—1968），江苏苏州人，初名翼燕，后更名万，字东庄，又名倩，别署丑簃，号倩庵，书画署名湖帆。曾任上海中国画院画师，中国美术家协会上海分会副主席。二十世纪三四十年代与吴待秋、吴子深、冯超然并称为书画界的"三吴一冯"。

　　吴湖帆受益于他家族丰富的收藏和从小深厚的传统文化熏陶，对画史上的很多经典名作都可以临摹展玩，这成就了他高超的艺术修养和眼界胸襟。在艺术创作上，更是以雅腴灵秀、清韵缜丽的画风自开面目，称誉画坛。二十世纪三四十年代，吴湖帆以其出神入化、游刃有余的笔下功夫和鉴赏才能，成为海上画坛的一代宗主。他的"梅景书屋"则成为江浙一带影响最大的艺术沙龙，当时几乎著名的书画、词曲、博古、棋弈的时贤雅士都曾出入其间。

　　吴湖帆工山水，亦擅松、竹、芙蕖。初从清初"四王"入手，继对明末董其昌下过一番工夫，后深受宋代董源、巨然、郭熙等大家影响，画风不变，然骨法用笔，渐趋凝重。其画风秀丽丰腴，清隽雅逸，设色深具烟云飘渺、泉石涤荡之致。他的青绿山水画，设色堪称一绝，不但清而厚，而且色彩极为丰富，其线条飘逸洒脱，正所谓含刚健于婀娜之中。吴湖帆山水画独具特色，当他挥毫时，先用一枝大笔，洒水纸上，稍干之后，再用普通笔蘸淡墨，略加渲染，一经装裱，观之似云岚出岫，延绵妙绝不可方物。

　　我们这里选取吴湖帆有代表性的山水画作品，并作局部的放大，以使读者在学习他整幅作品全貌的同时，又能对他的线条特色以及用笔用墨的细节加以研习。希望这样的作法能够对读者学习吴湖帆有所帮助。

目　录

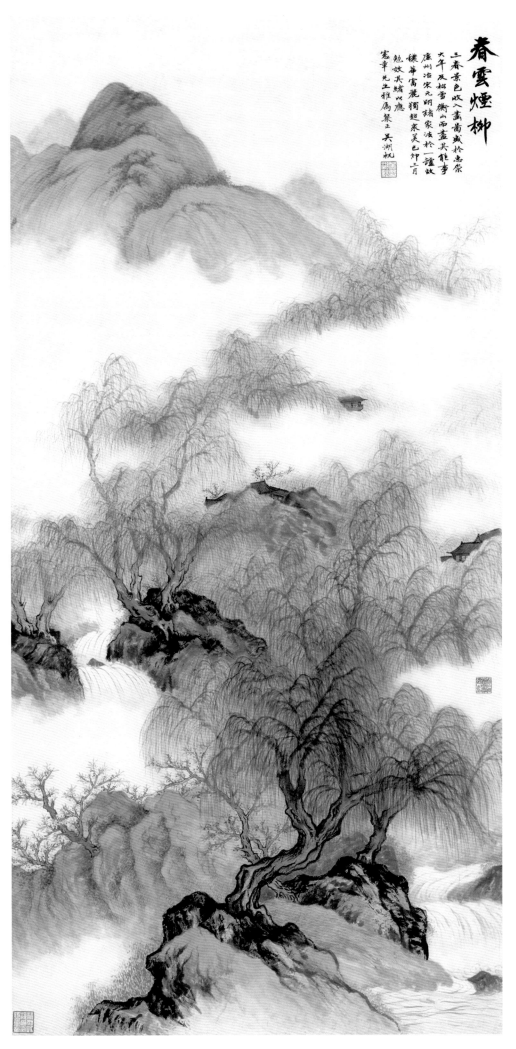

春雲煙柳

三春景色收入畫圖盛於惠崇
大年及松雪衡山而盡其能事
廉州冶宋元明諸家法於一爐故
稱華富麗獨超衆美己卯三月
擬效其蹟以應
憲章先生雅屬 吳湖帆

春云烟柳

　　春山淡冶如笑。此幅春山图，以淡淡笔墨画绿柳烟云，极曼妙婀娜之致。山中点点簇簇的桃花与绿柳相映，桃红柳绿的春世界里有远远近近山里人家。可以看出画家作画时心情大好，他在题记中写到："三春景色收入画图，盛于惠崇、大年，及松雪、衡山而尽其能事，廉州冶宋元明诸家法于一炉，故秾华富丽，独超众美。"吴湖帆对绘画史上这些画春景的名家，了然于胸，然后下笔才会从容随意而怡然自得。

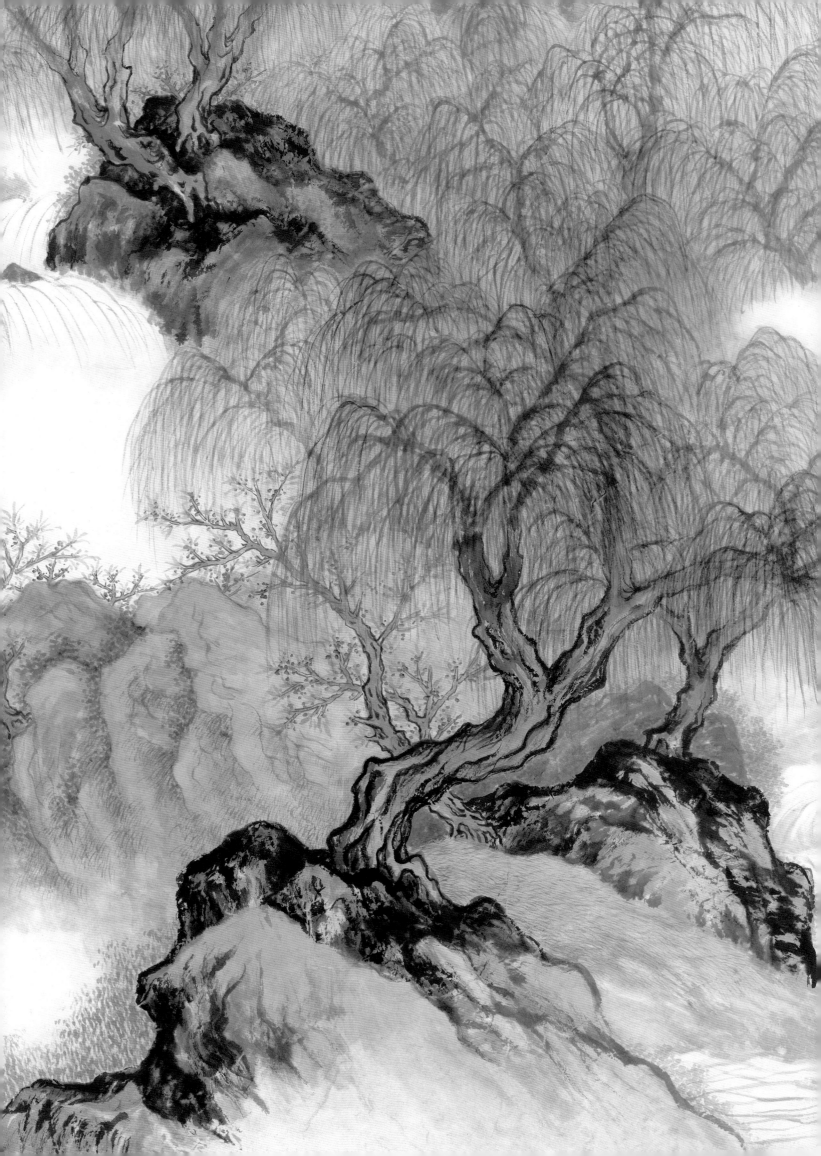

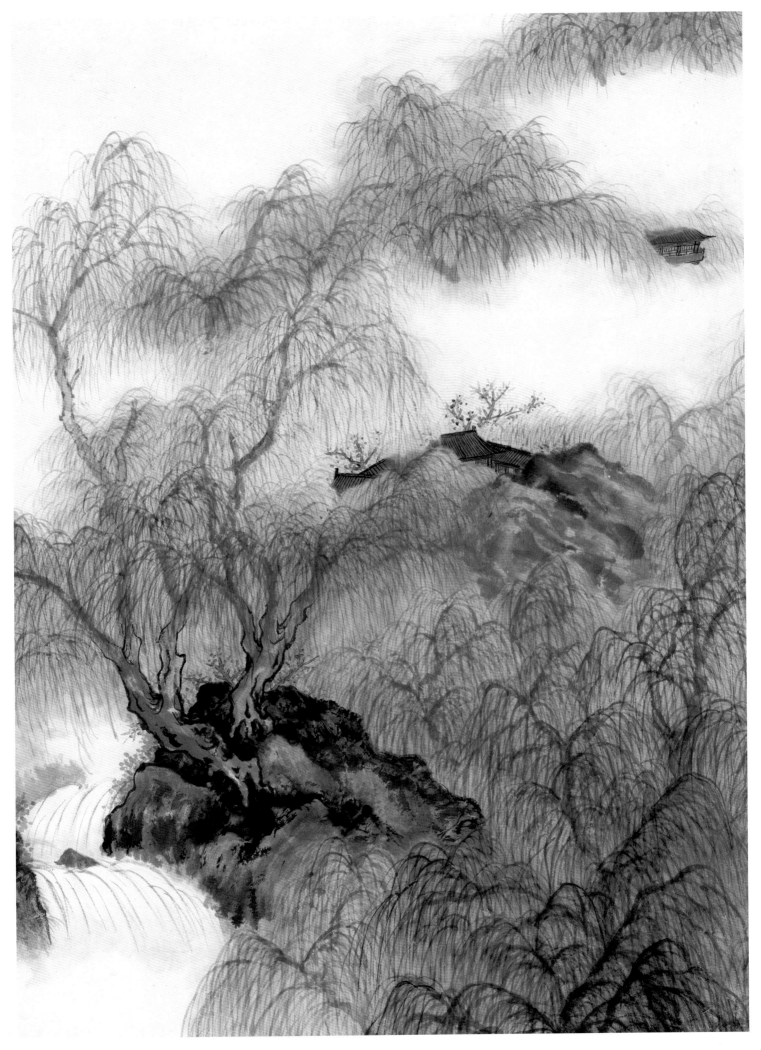

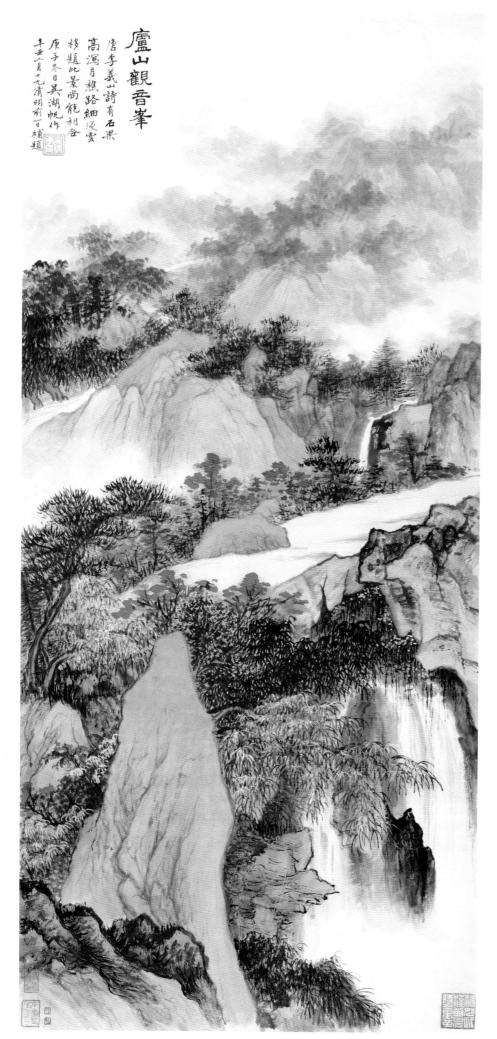

廬山觀音峯

唐李義山詩有石梁
高瀉月棋路細漿雲
移題此景尚能相合
原子冬日吳湖帆作
辛丑二月十九清明前一日補題

庐山观音峰

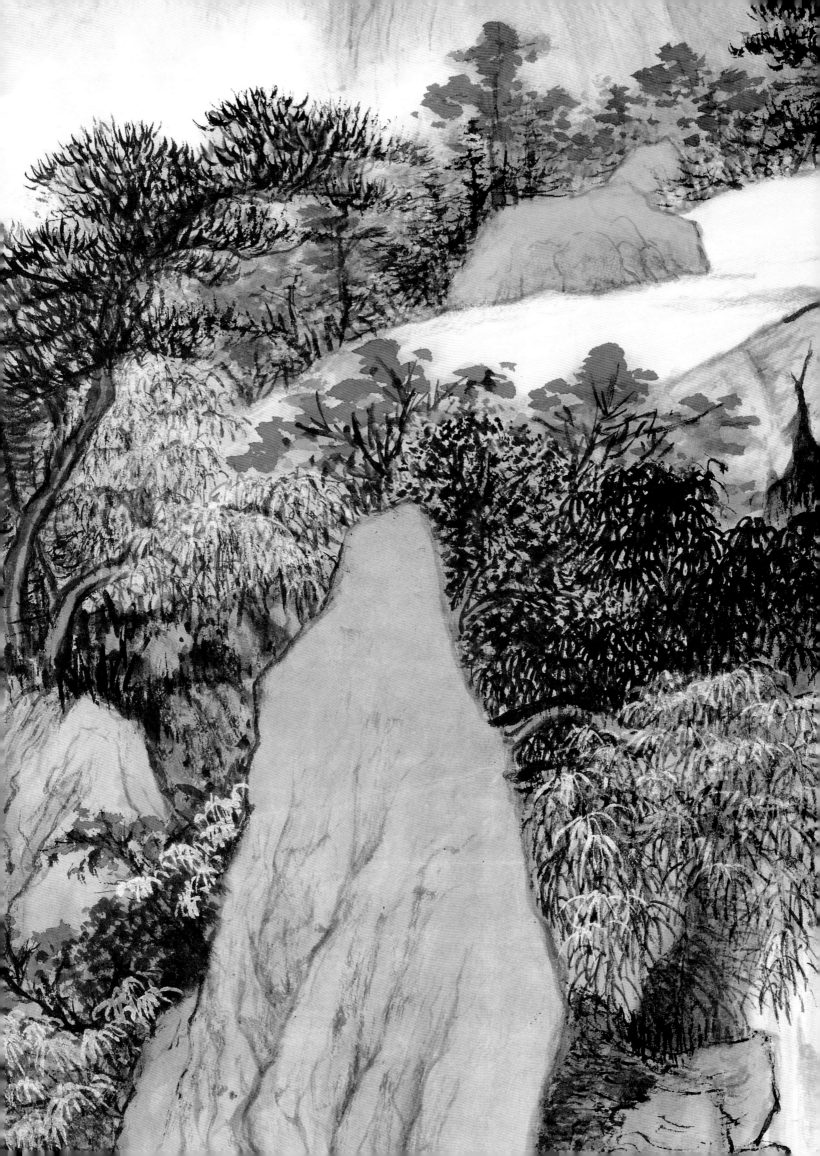

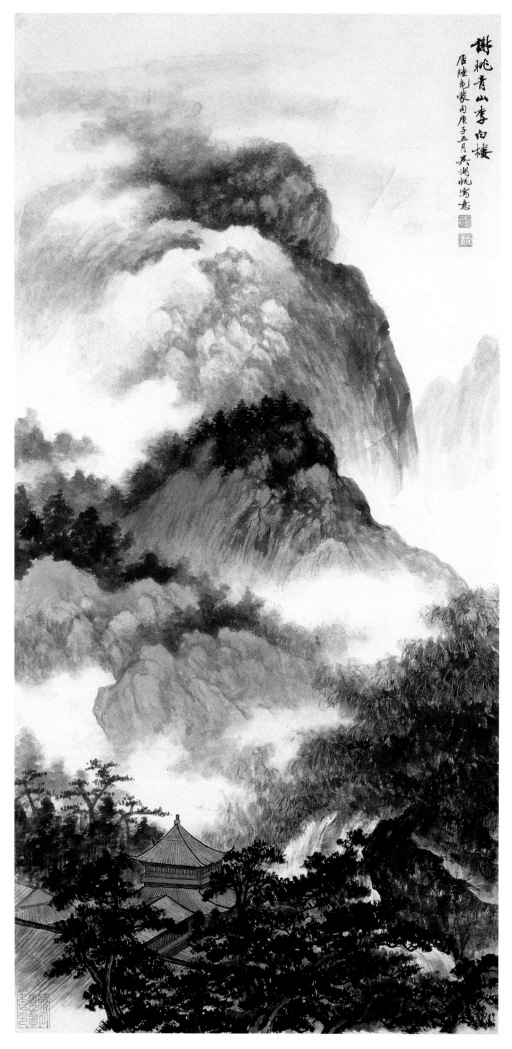

謝脁青山李白楼
辰陸亀裳因庚子五月吴湖帆寫意

谢脁青山李白楼

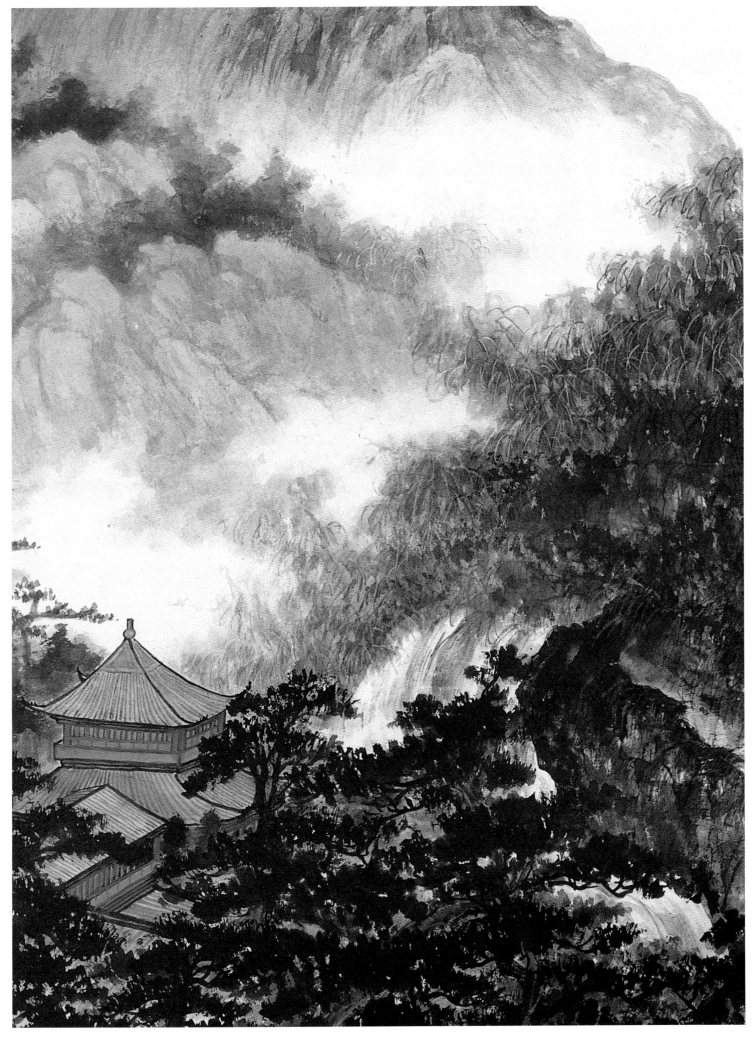

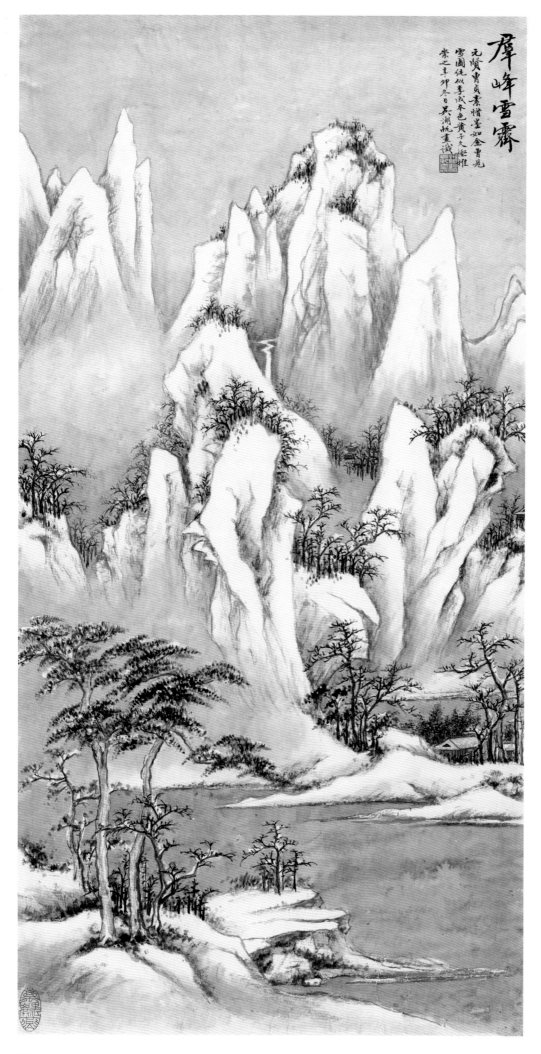

群峰雪霁

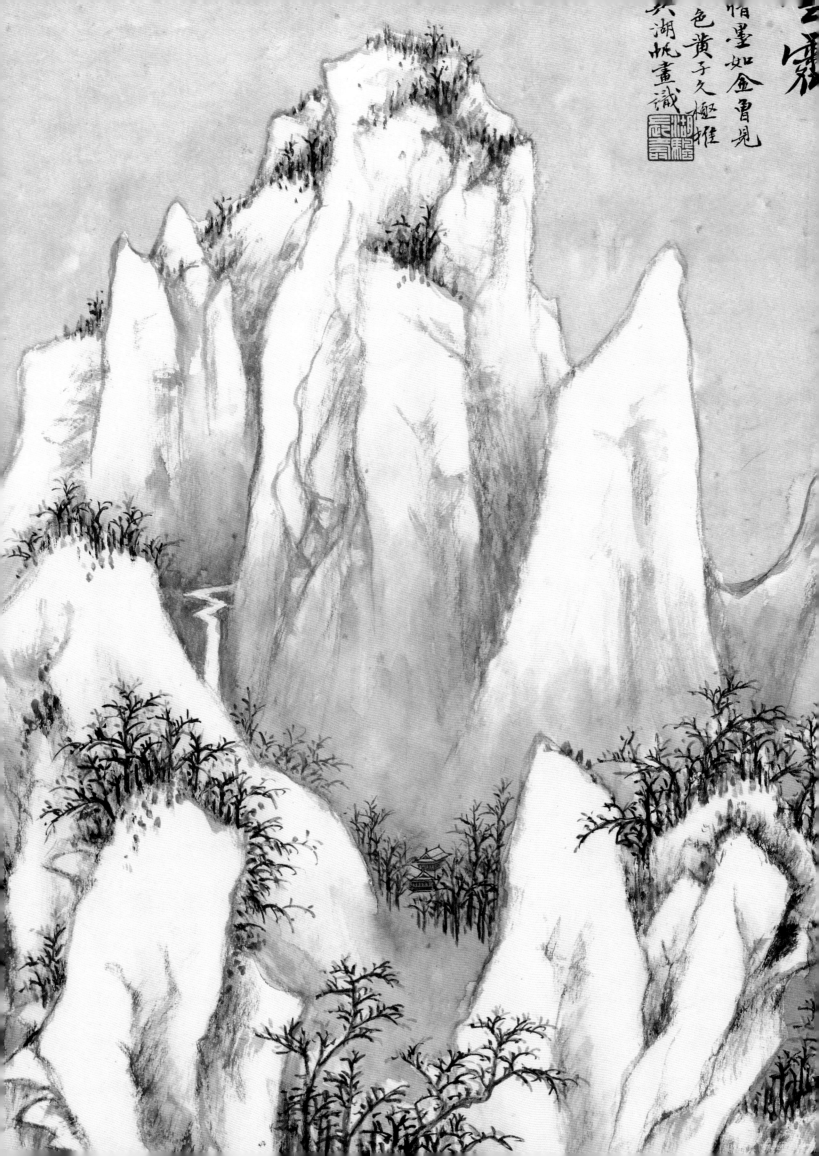

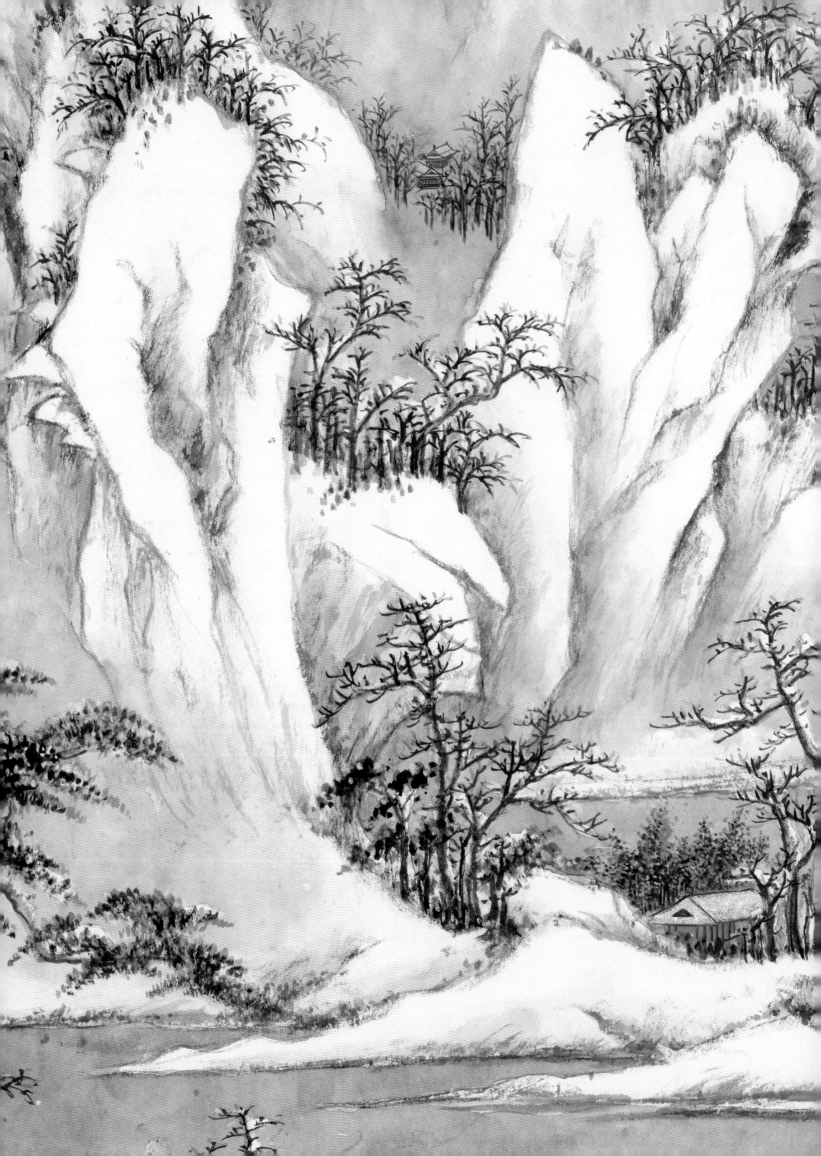

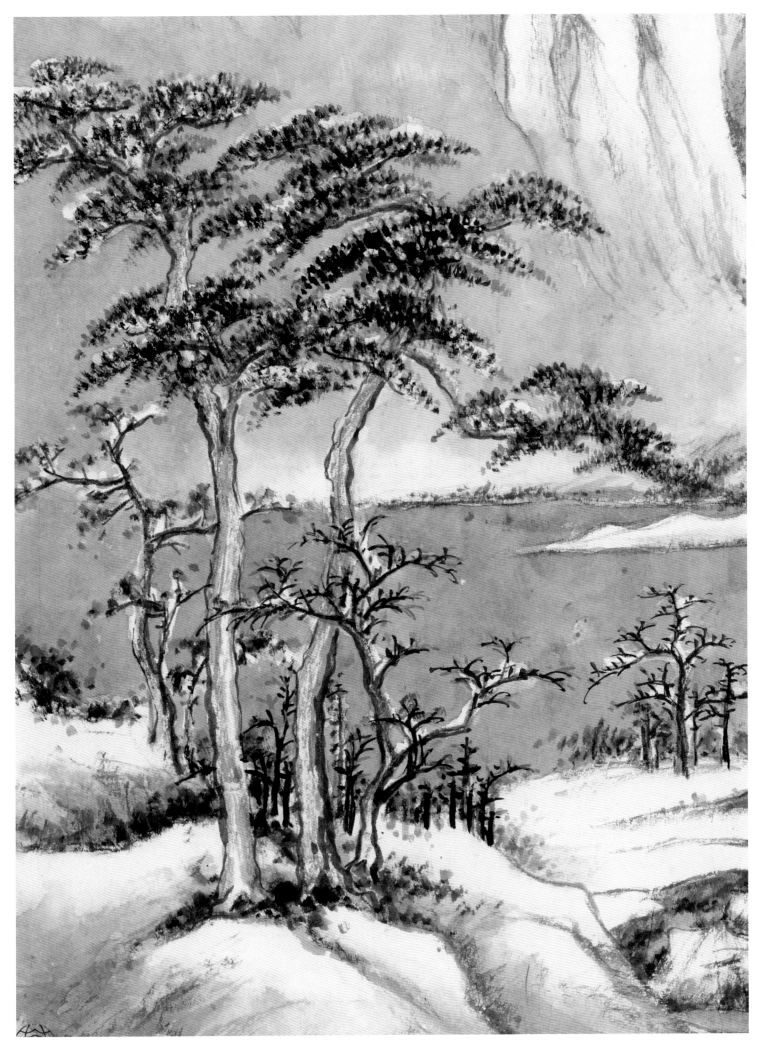

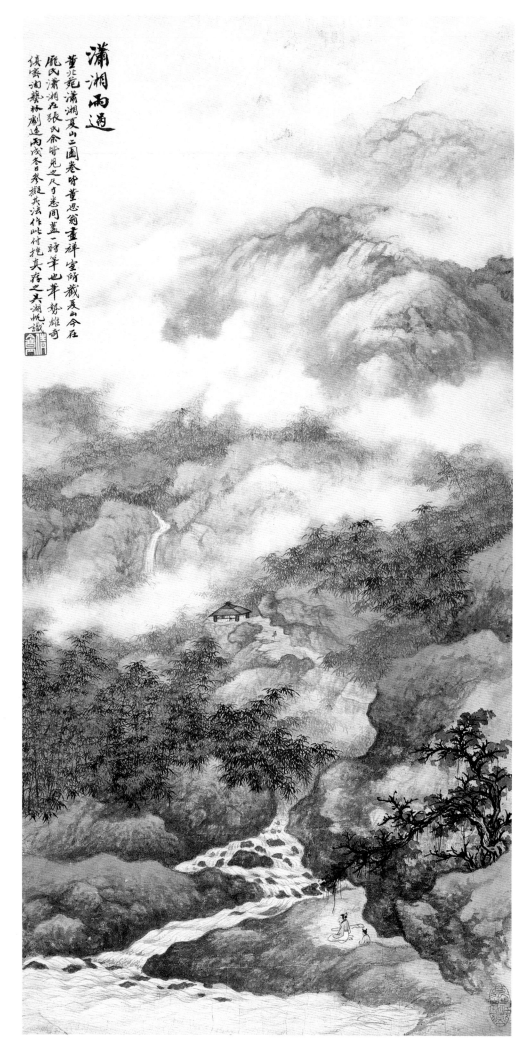

潇湘雨过

董北苑潇湘及山二图卷皆曾董思翁画禅室所藏辰山今在庞氏潇湘在张氏余皆见之尺寸悉同盖一时笔也笔势雄奇缘缀湘艺林剧迹丙戌冬日参拟其法作此付抱其荪之大千爰识

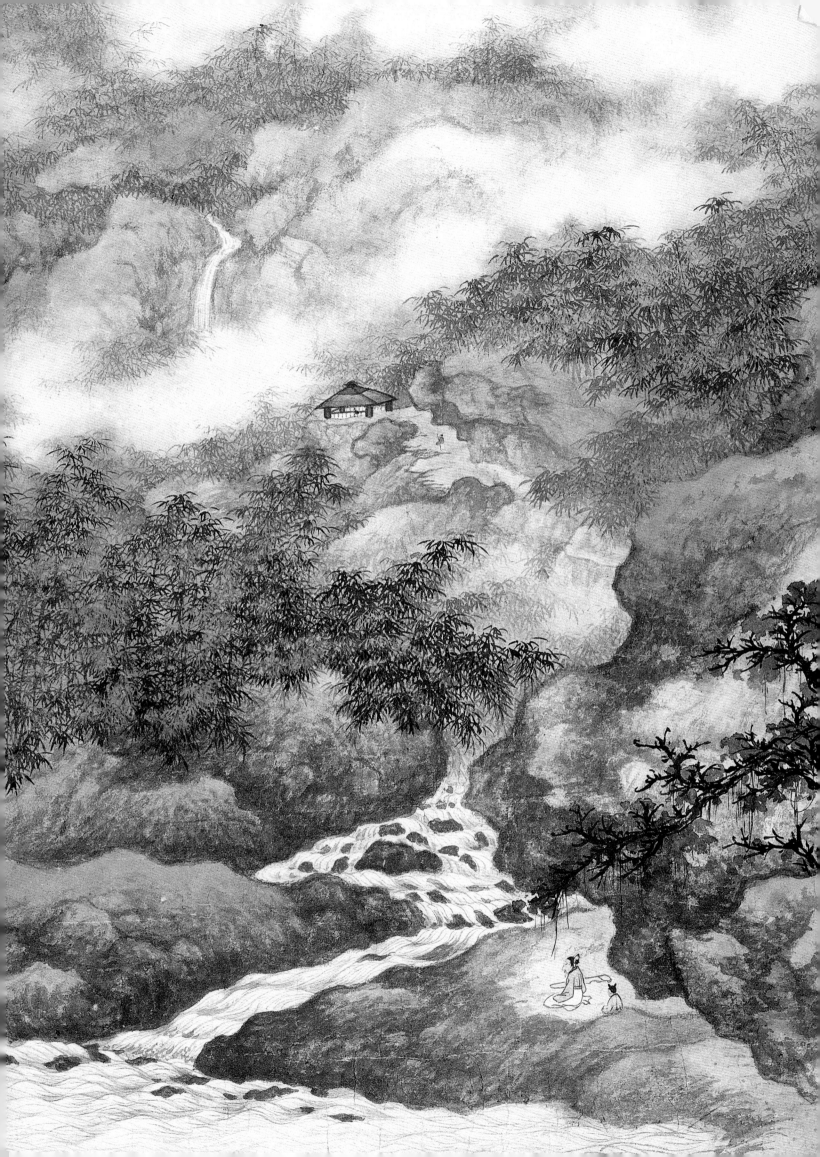

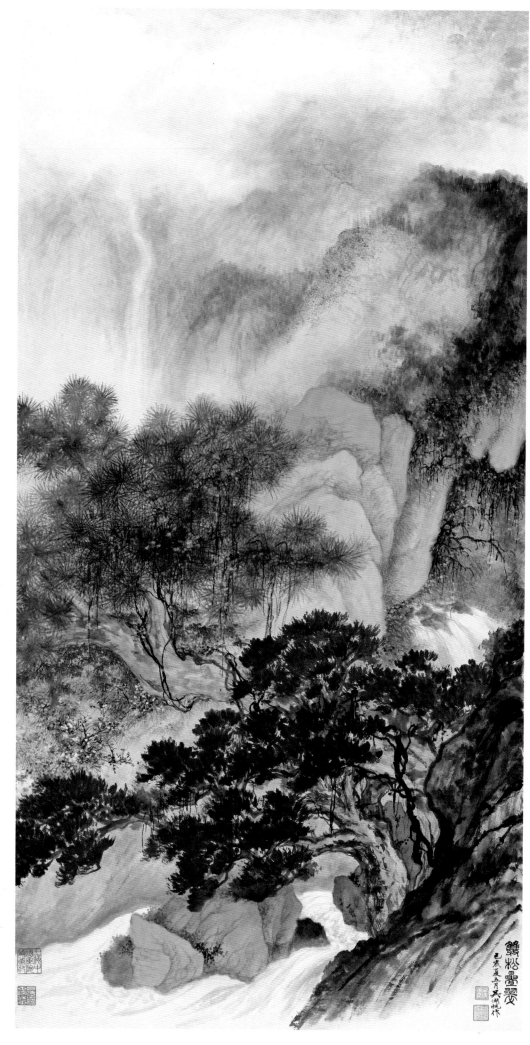

双松叠翠

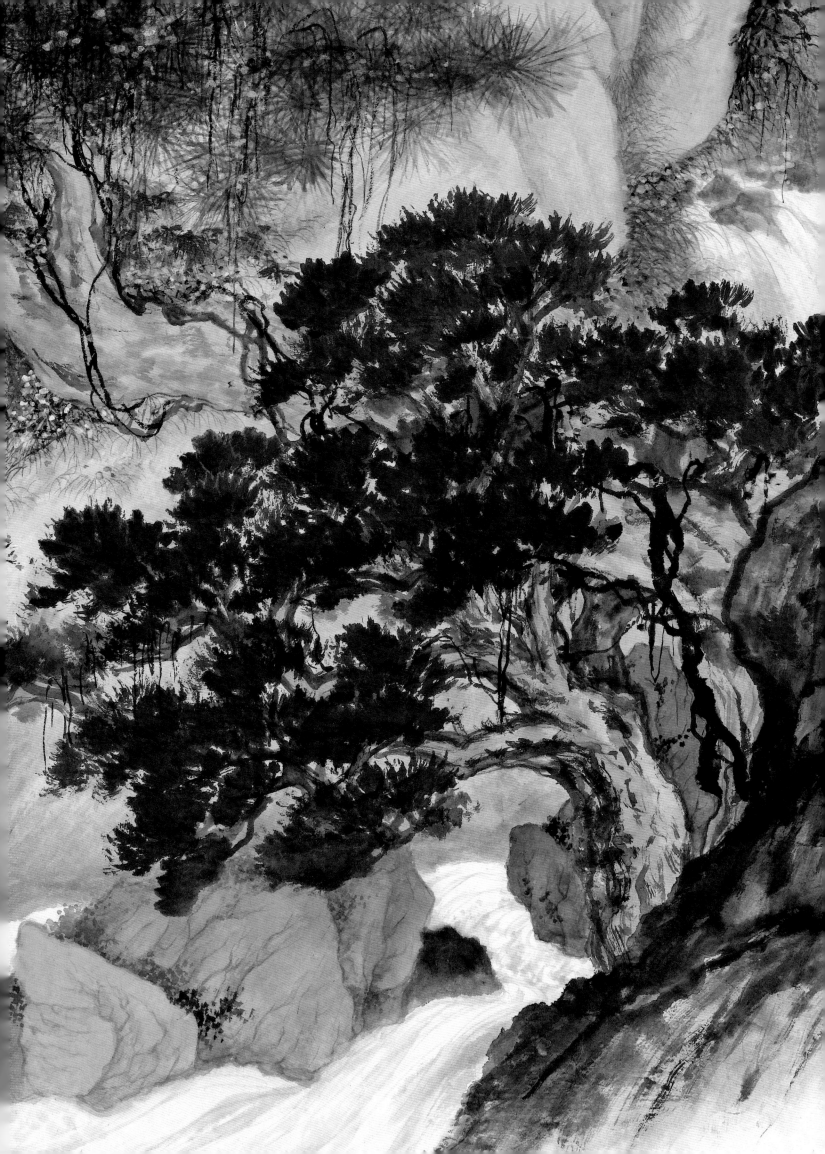

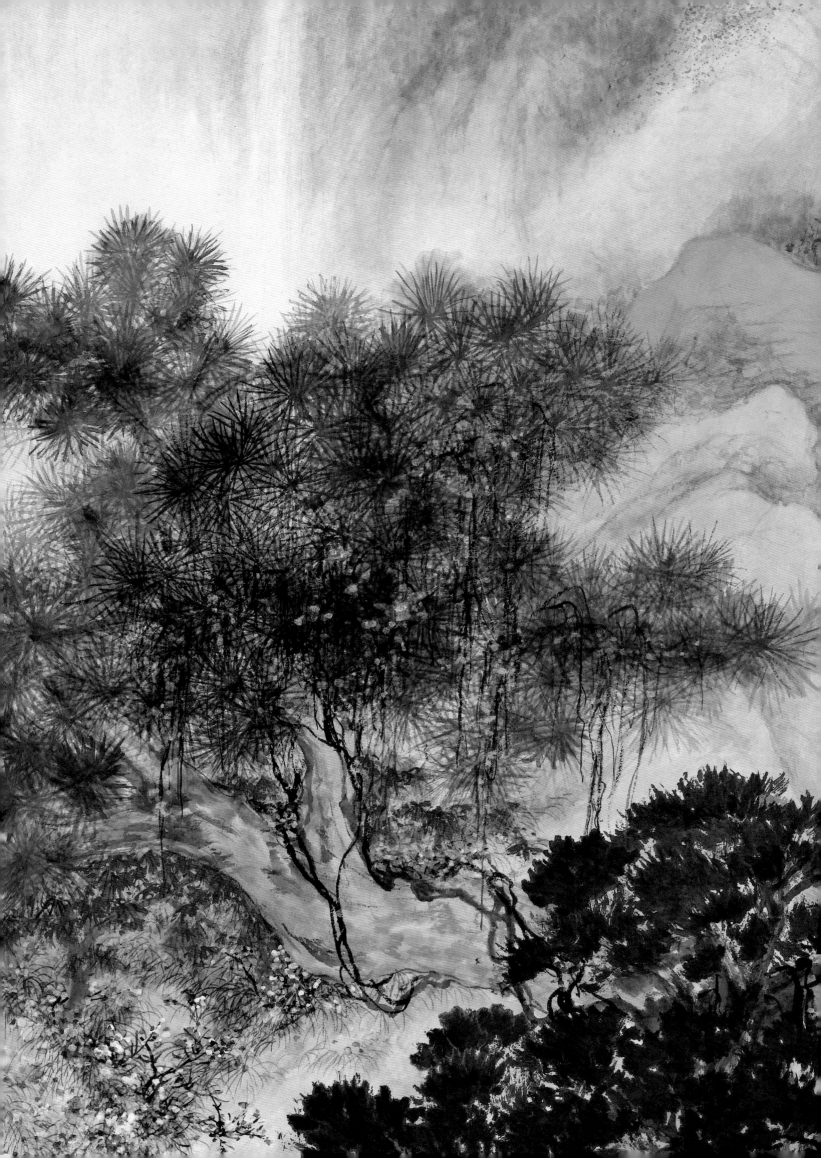

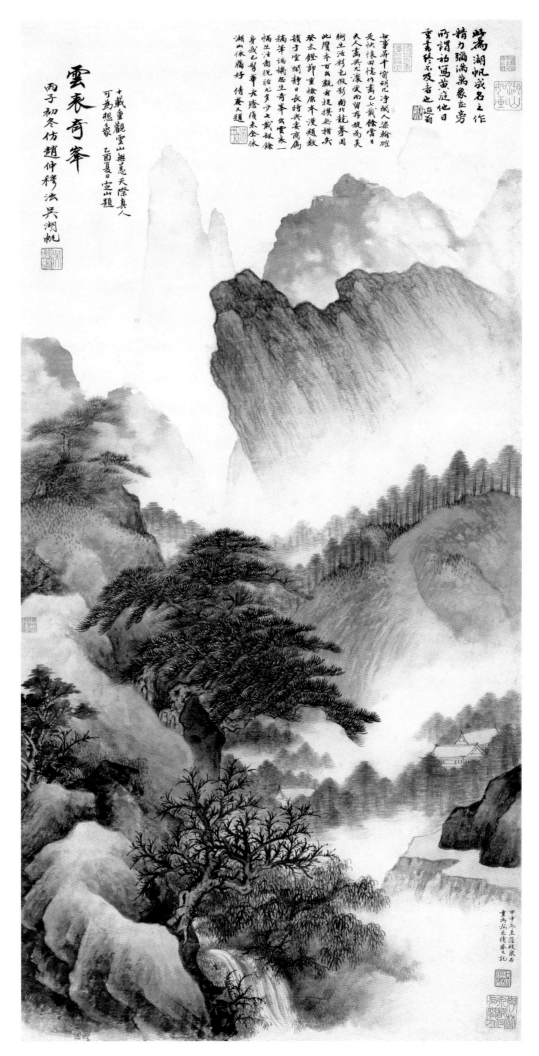

云表奇峰

　　这幅青绿山水画创作于1936年，是他仿赵雍笔法而作，画家熔南北画法于一炉，有清奇旷达之风。近处的山石以斧劈出之，林木则蟹爪介子，而中远景则是解索皴并苔点，远处云烟环绕的峰峦是表现的主体，远景之中又虚实兼有，实景突出山石的肌理，墨笔之后石青的染色清新亮丽，而花青虚写的更远峰峦云山，只隐隐约约立于远处，给人以无限遐想。画家善用云烟，图中正是云烟才使整个作品格调得以提升，云烟与峰峦的映照呼应，才更显清奇空灵的效果。

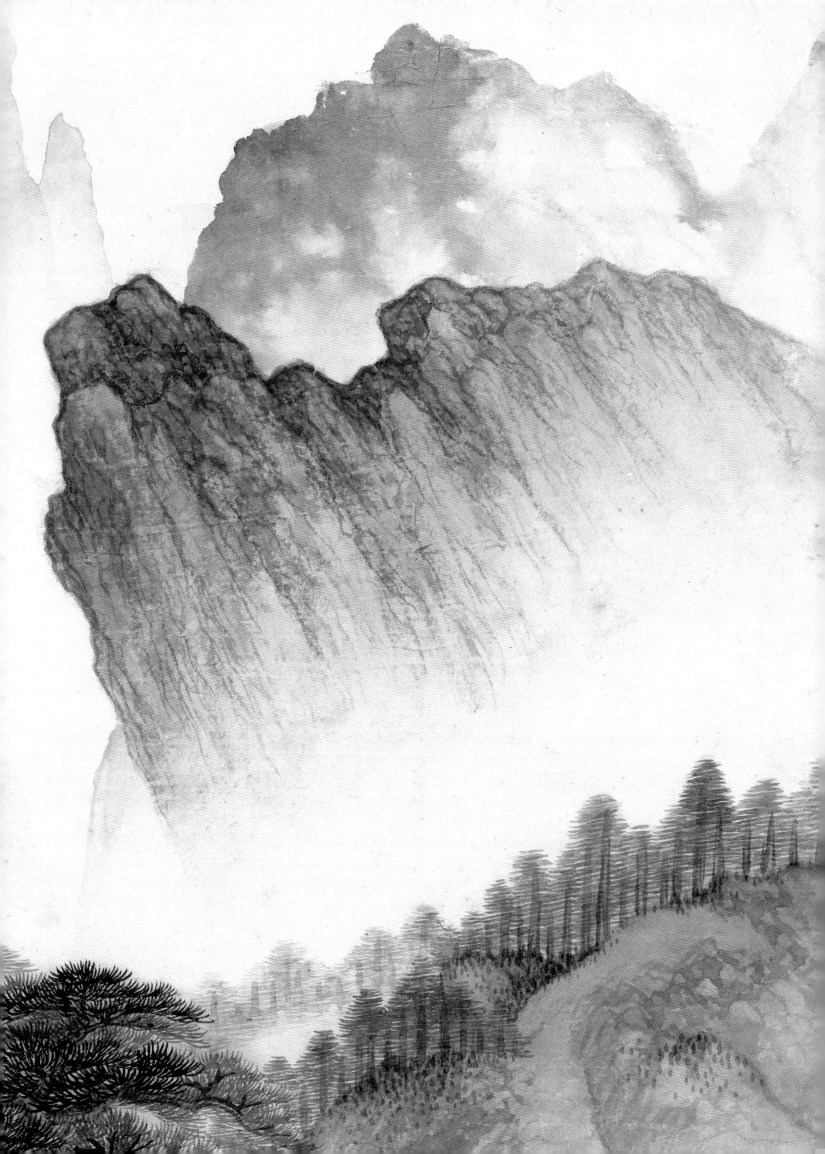

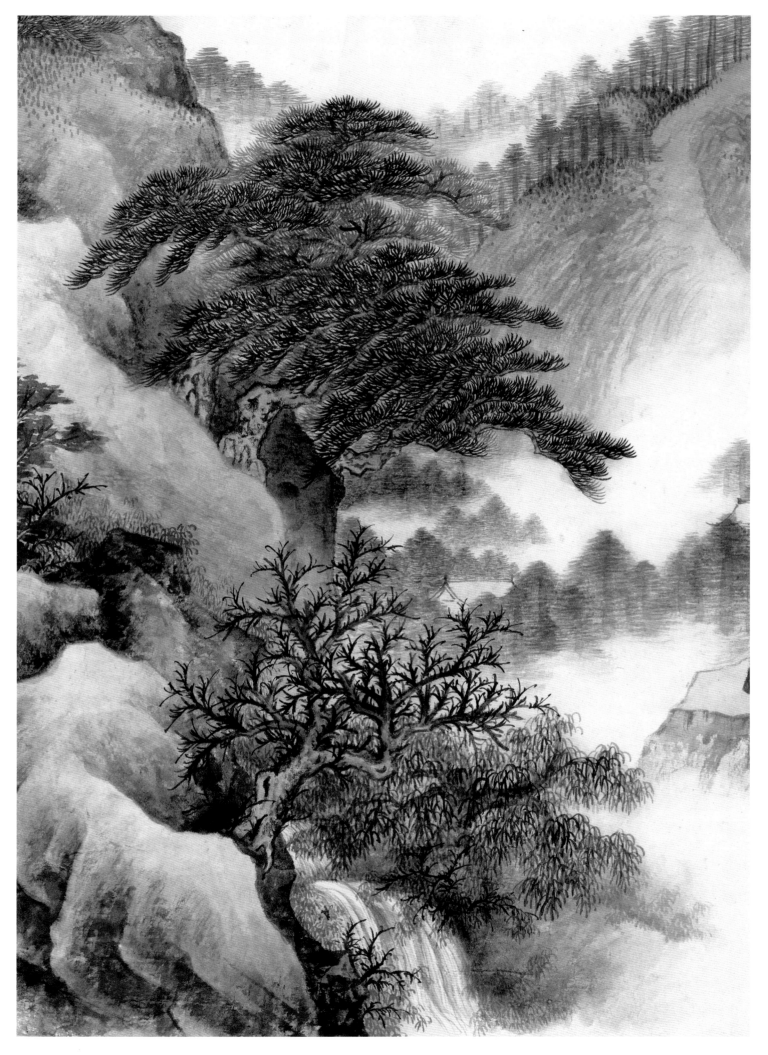

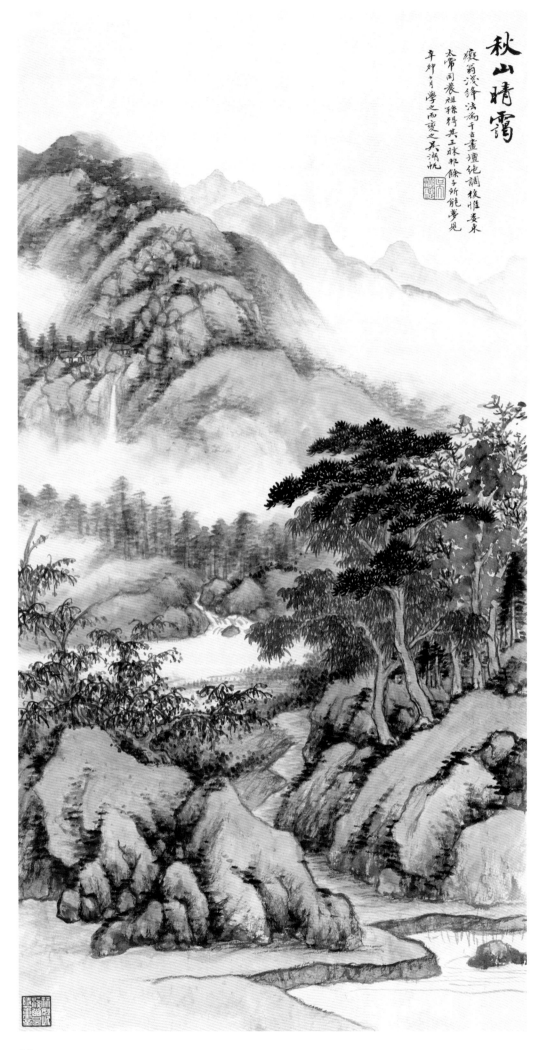

秋山晴靄

秋山晴靄

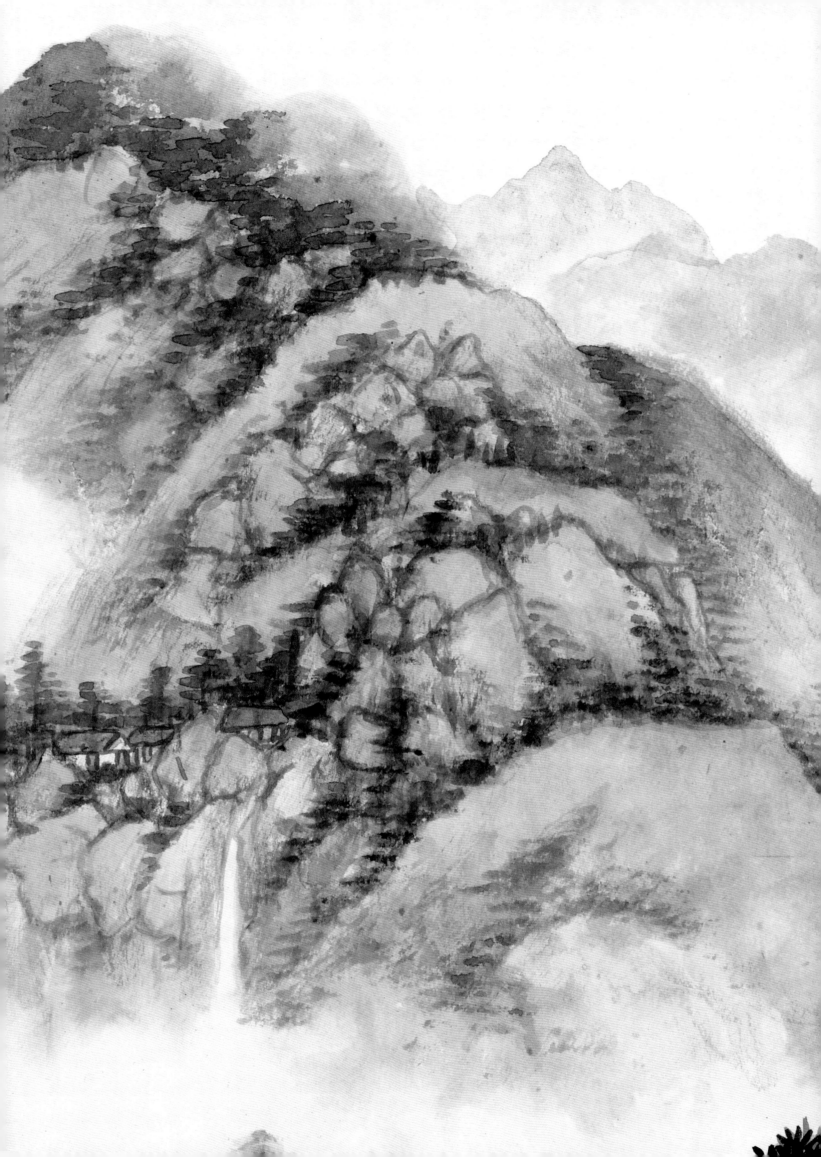

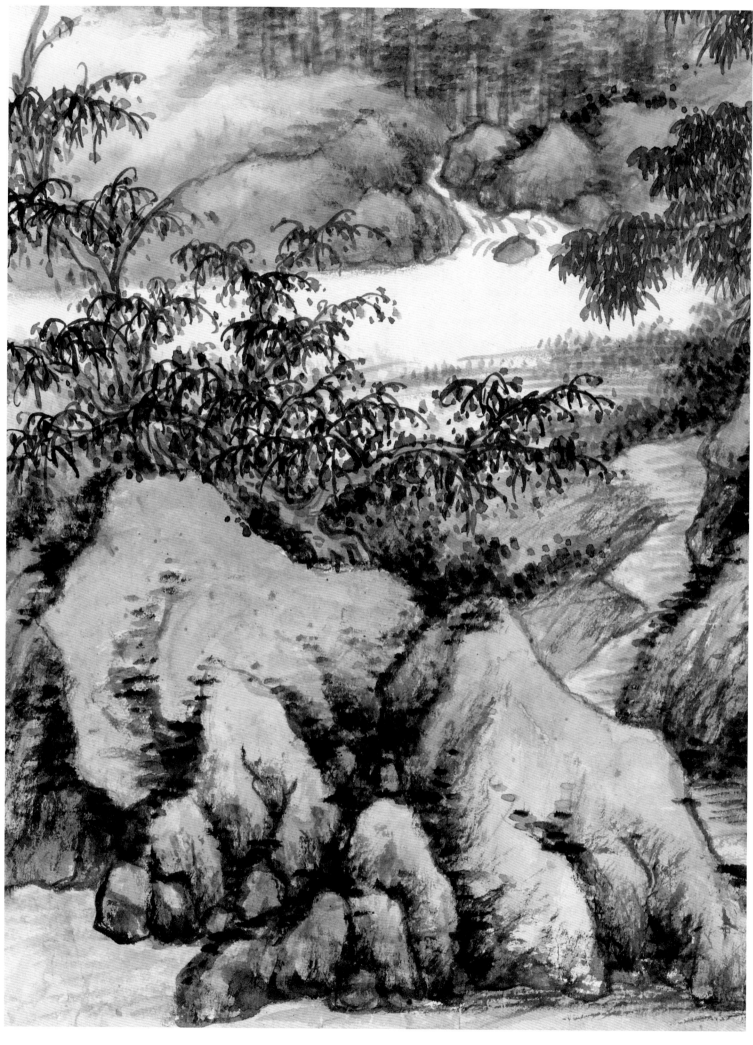

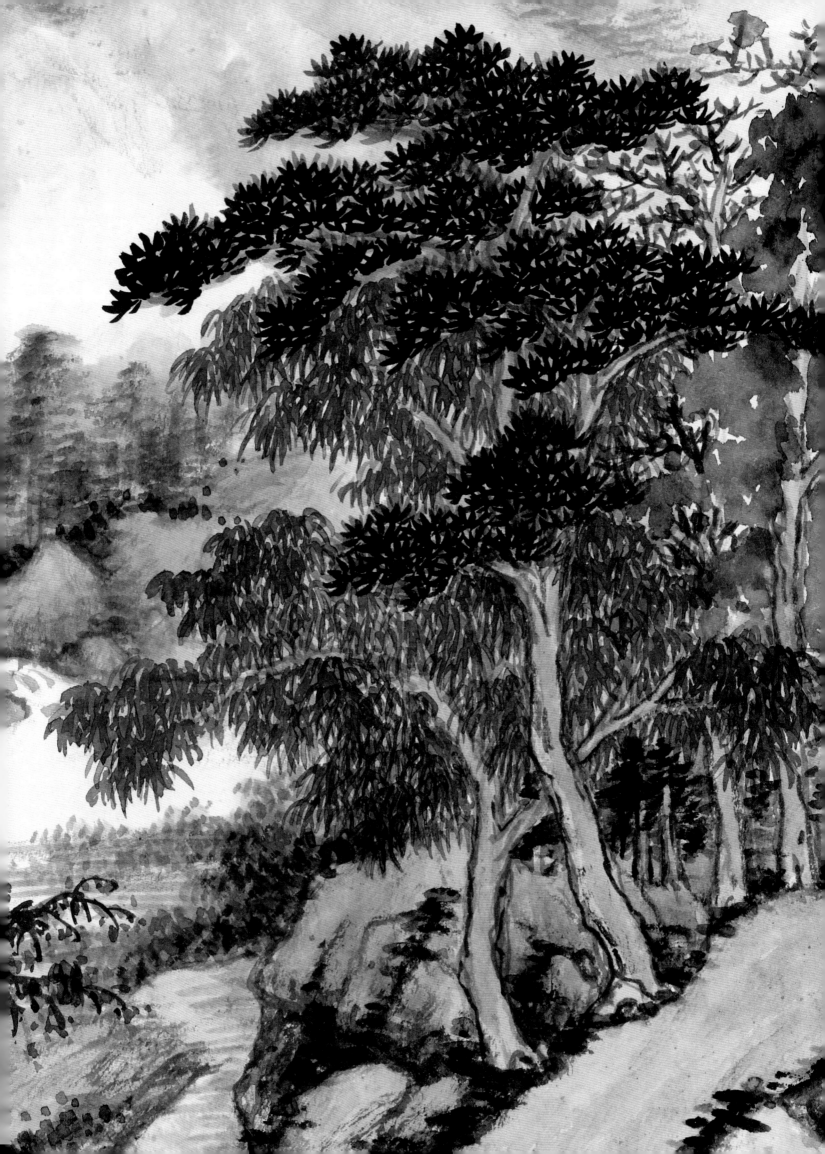

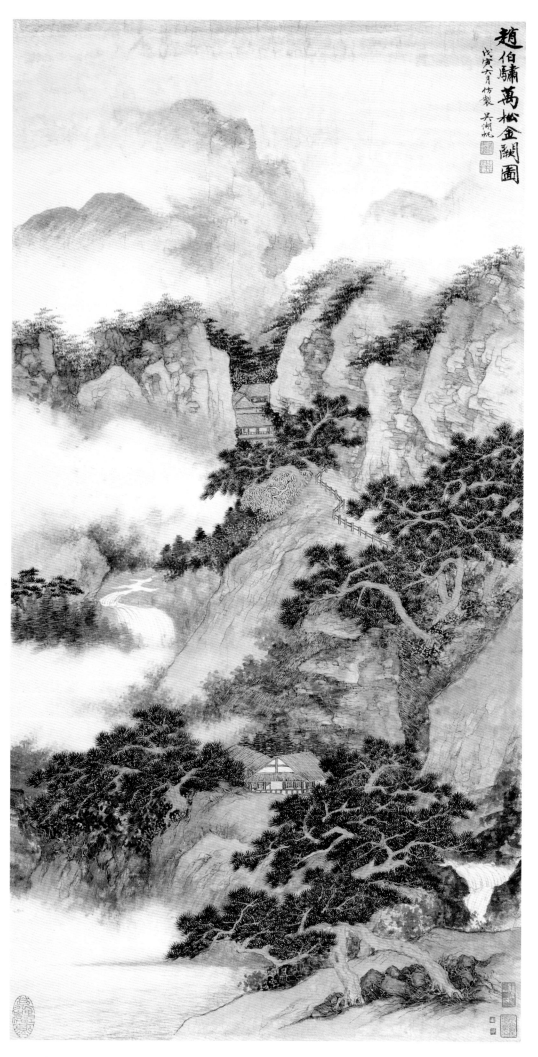

赵伯骕万松金阙图

戊寅六月仿製 吴湖帆

万松金阙图

此图的用色独具特色，松树树干以及屋宇以泥金染色，有金碧山水的效果，而淡淡的石绿山石土坡与松树的重色交相呼应。

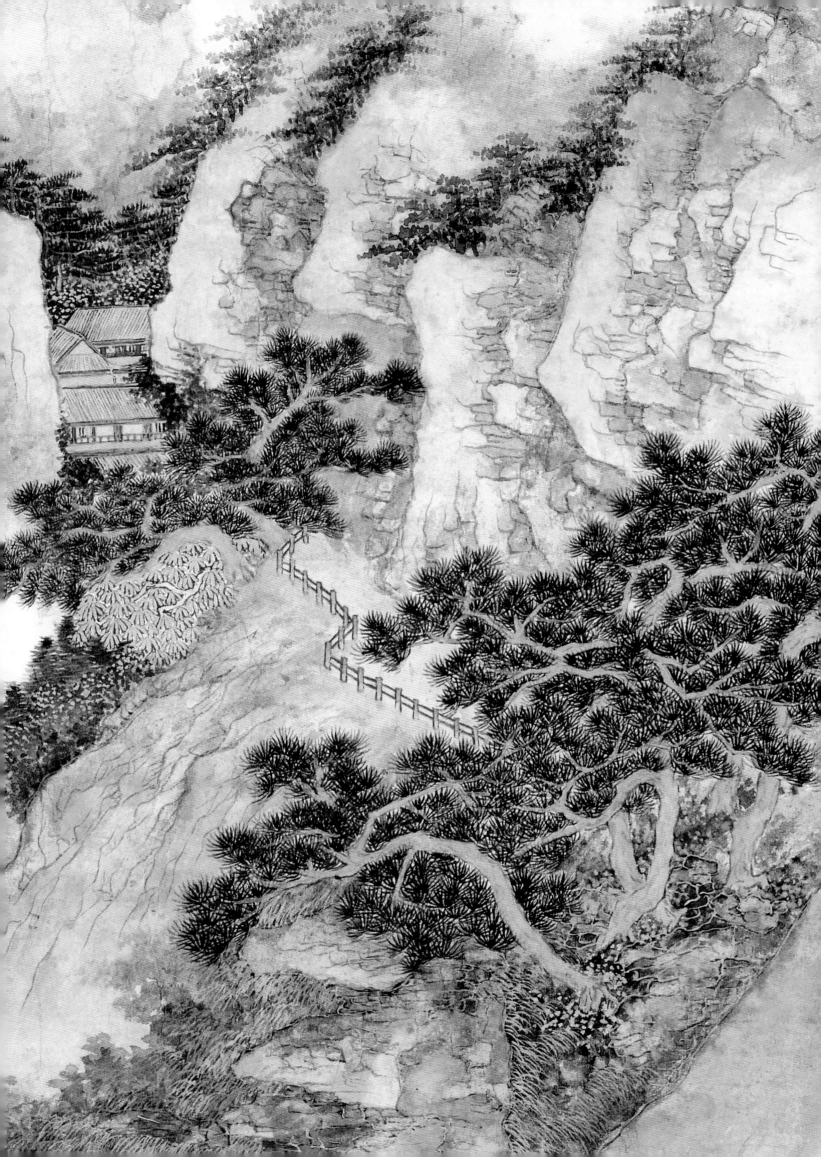

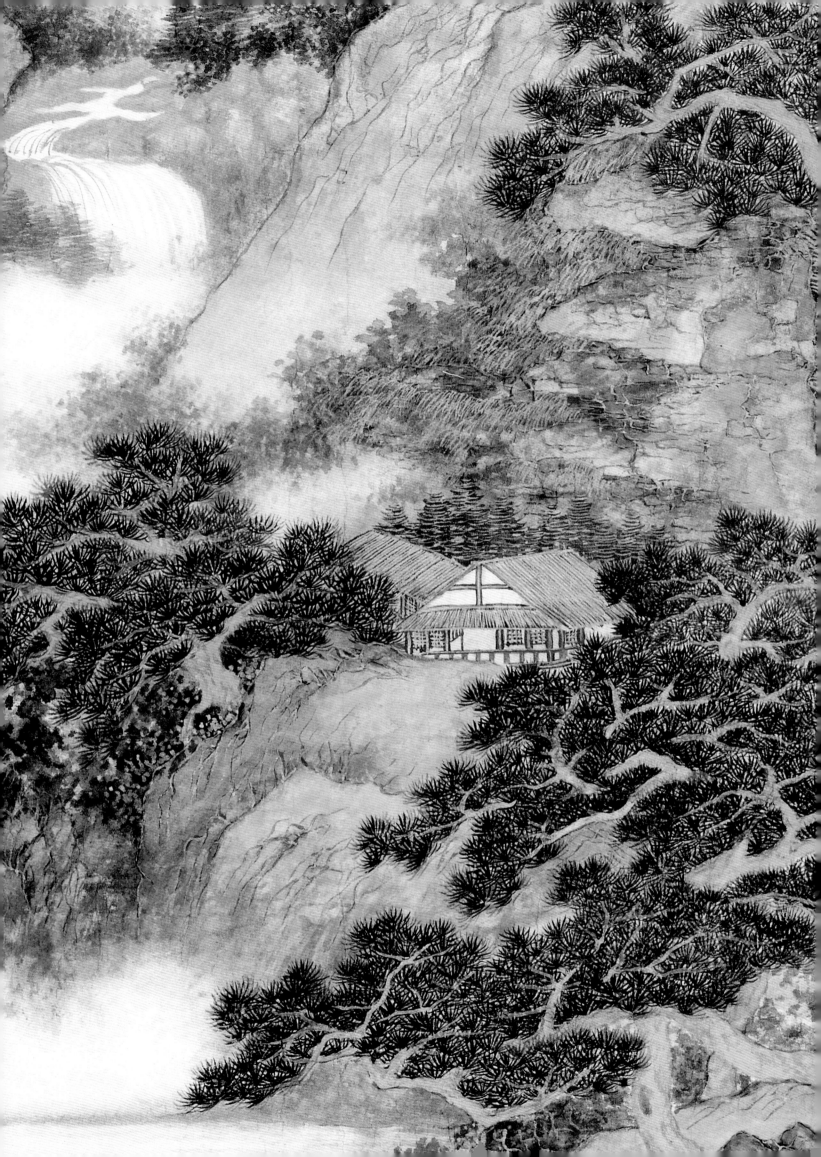

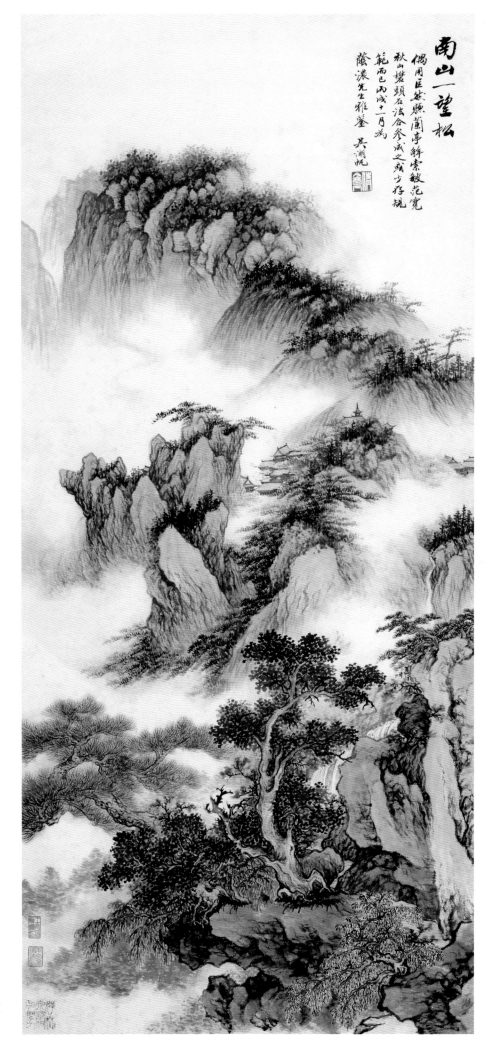

南山一望松

　　画家题记中云：偶用巨然解索皴法、范宽
《秋山》矾头石法合参成之。

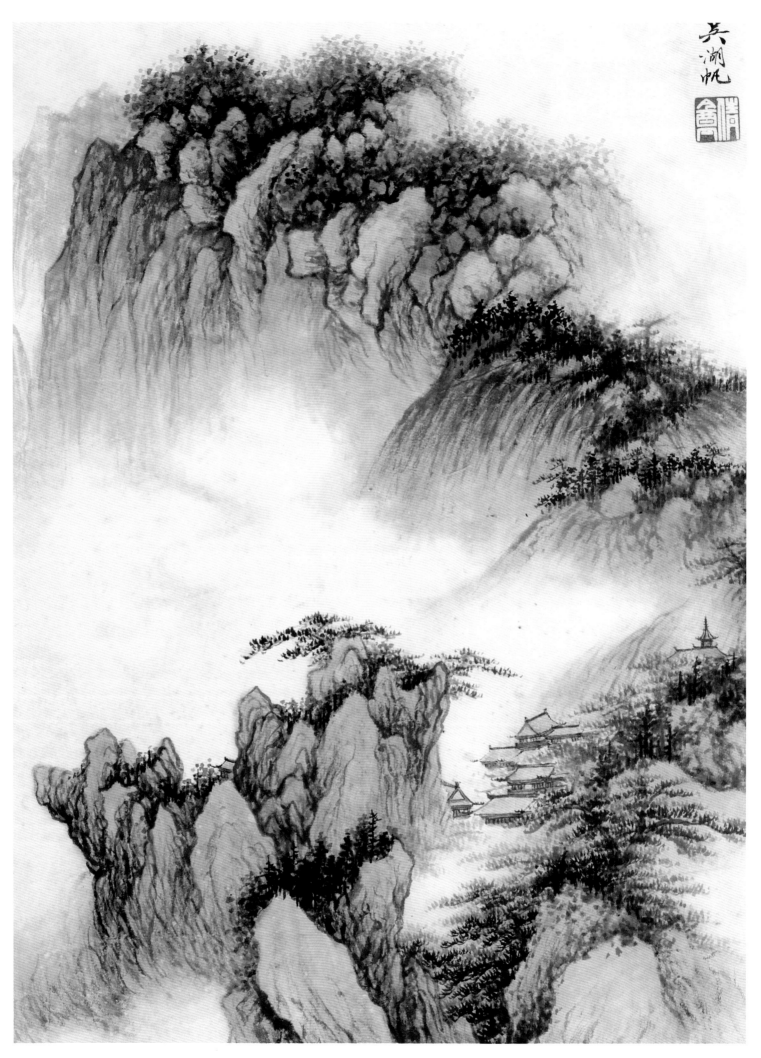

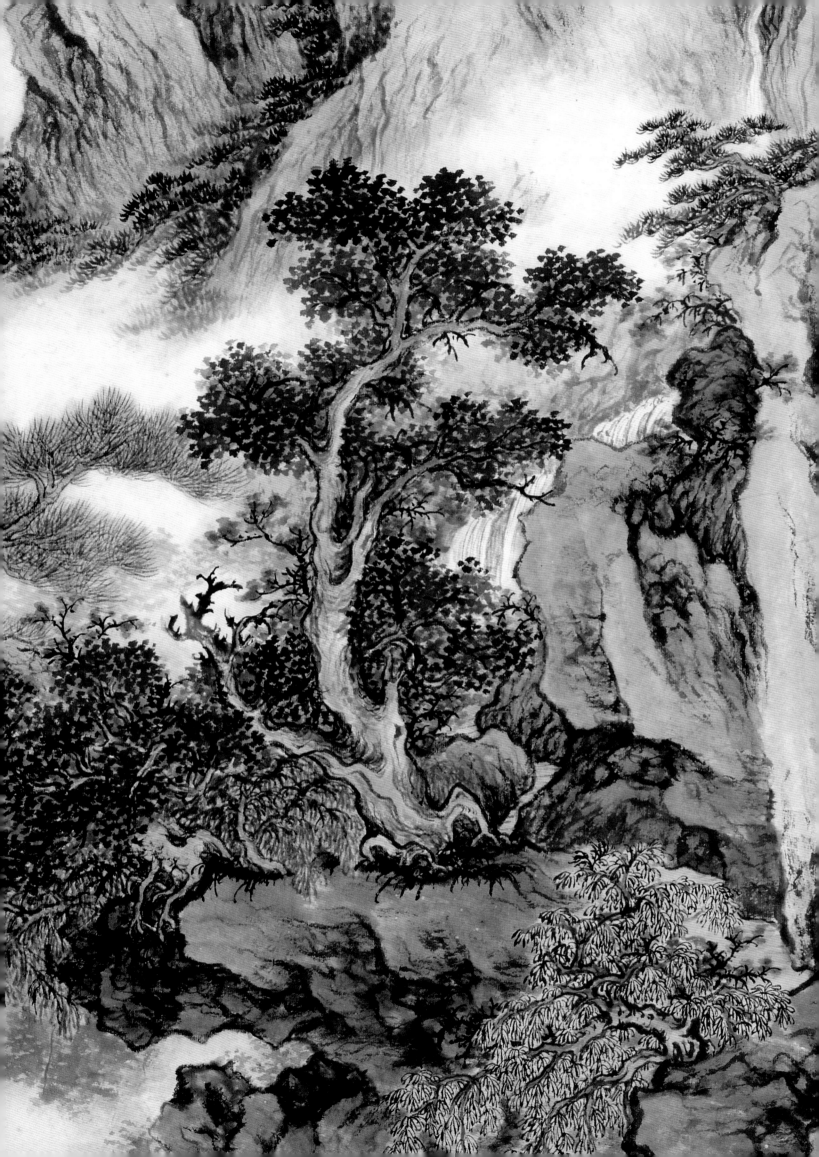

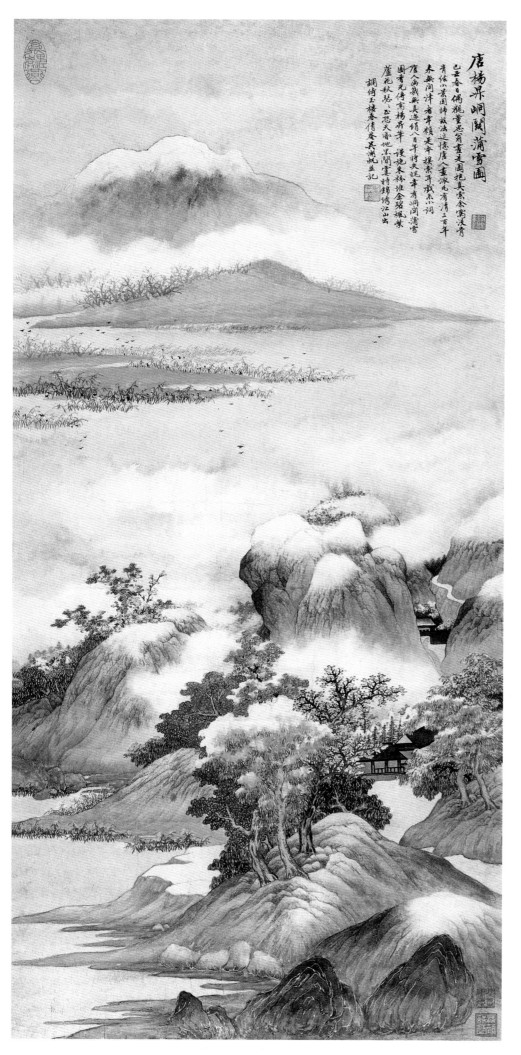

唐杨昇峒关蒲雪图

己丑春日偶橅董思翁画是图挹真索余寫嵿
青绿小董囷帅祇法追憶唐人金派也有清三百年
未無問津省幸賴是夲橅索于戊杰杷
唐人畫㪣舆真遺僡八月午将夾挽辛有峒閜蒲雪
圖青兄傅寫杨昇辛　設施朱祢埋金碧楓葉
蘆花秋篒、忘恐天香地閜雪特錦綉江山出
詞倚玉樓春信發吴澍帆㚤記

峒关蒲雪图

　　吴湖帆、张大千、陆俨少几位著名山水画家都曾画过《峒关蒲雪》，各有特色。《峒关蒲雪》传说是唐代杨升的作品，董其昌仿过，吴湖帆、张大千等又据董其昌的仿作二度创作。同一画题，但每人的作品面目不一。此幅吴湖帆之《峒关蒲雪》，以烟云为特色，泥金石青朱粉锌白，色彩华美明亮，烟云滋润，画家于随意从容中又不失法度。吴氏烟云与峰顶雪盖相应，一方面华美绚烂，同时又冰清玉洁。

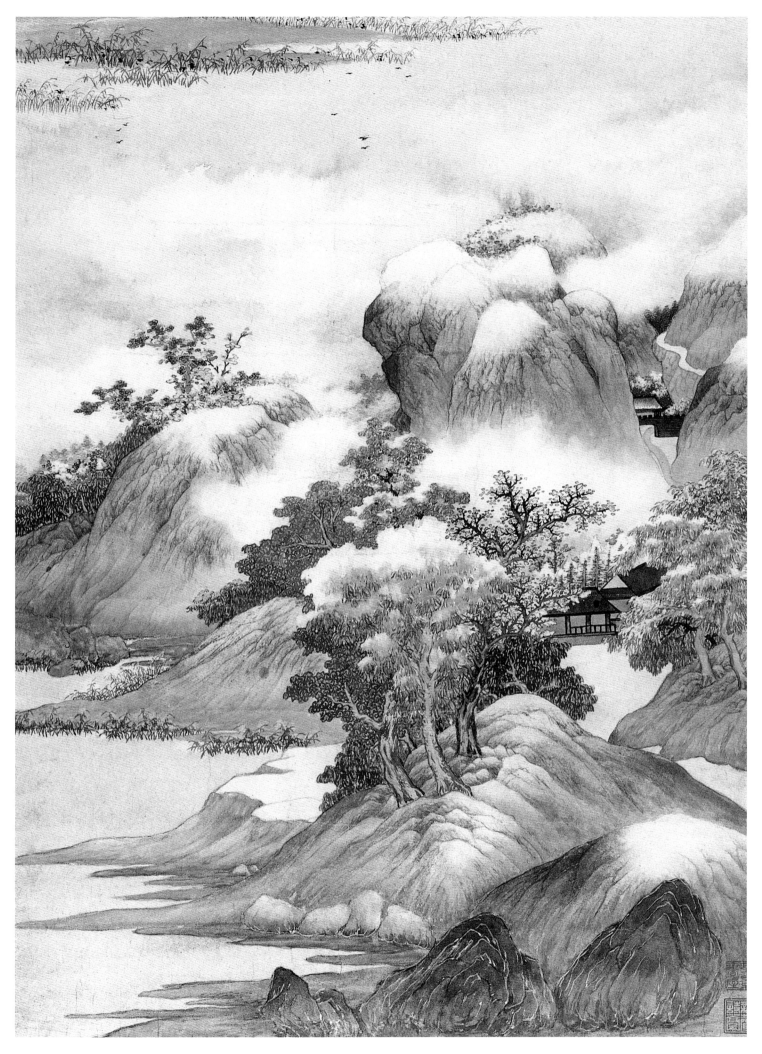

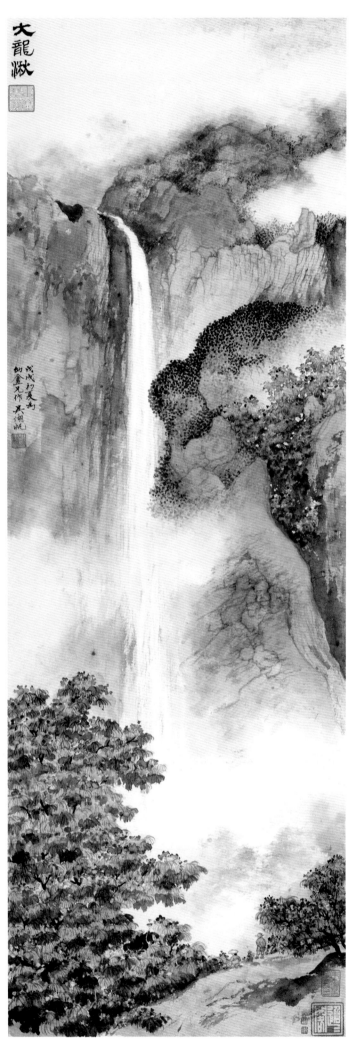

大龙湫

　　雁荡大龙湫，也是很多画家喜欢创作的题材。吴湖帆这一幅大龙湫是特别的，以他善用的淡墨画峭壁山岩，飞流直下的龙湫瀑，水烟飞溅。瀑布下方的水塘，掩映在花树之中。这幅画中不只山水画得好，花树也画得绝妙，江南之地的木芙蓉在秋季盛开，画家以浓墨淡墨画叶，其上点虬花朵，不画枝干，而花树之勃勃生机已跃然而出。

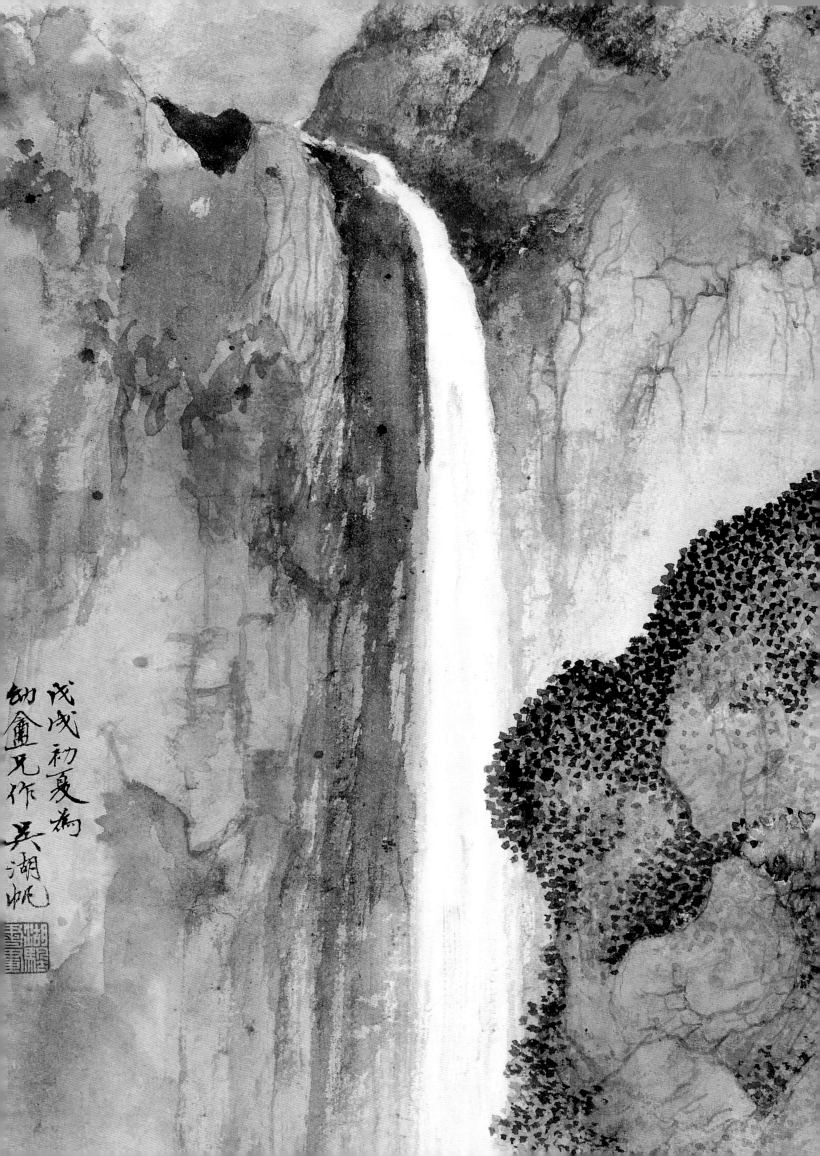

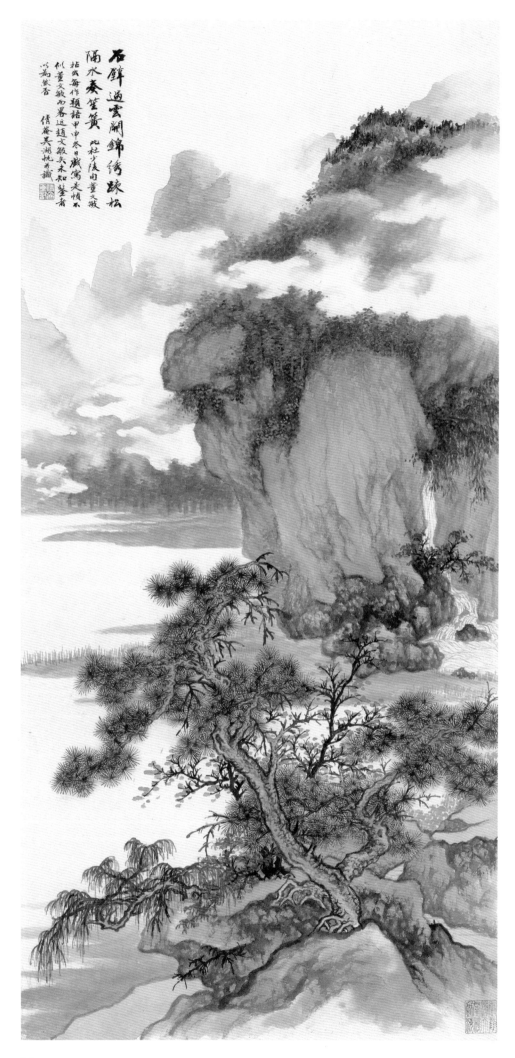

石蹬通雲開錦綺 跛松
隔水奏笙簧 北社戈陵向董文敏
柘此每作題語甲申冬日藏寓定傾不
似董文敏而暑近趙文敏矢未知鑒者
以為然否
倩葊吳湖帆并識

春山晴靄

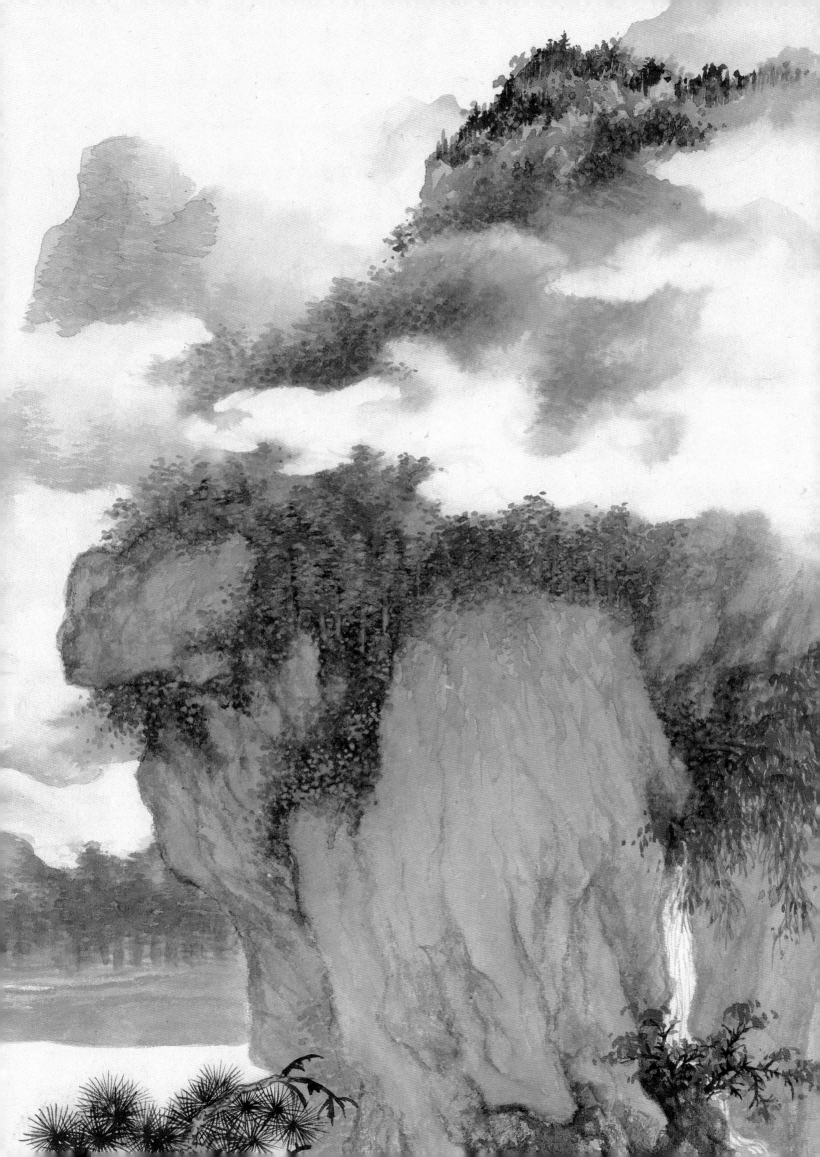

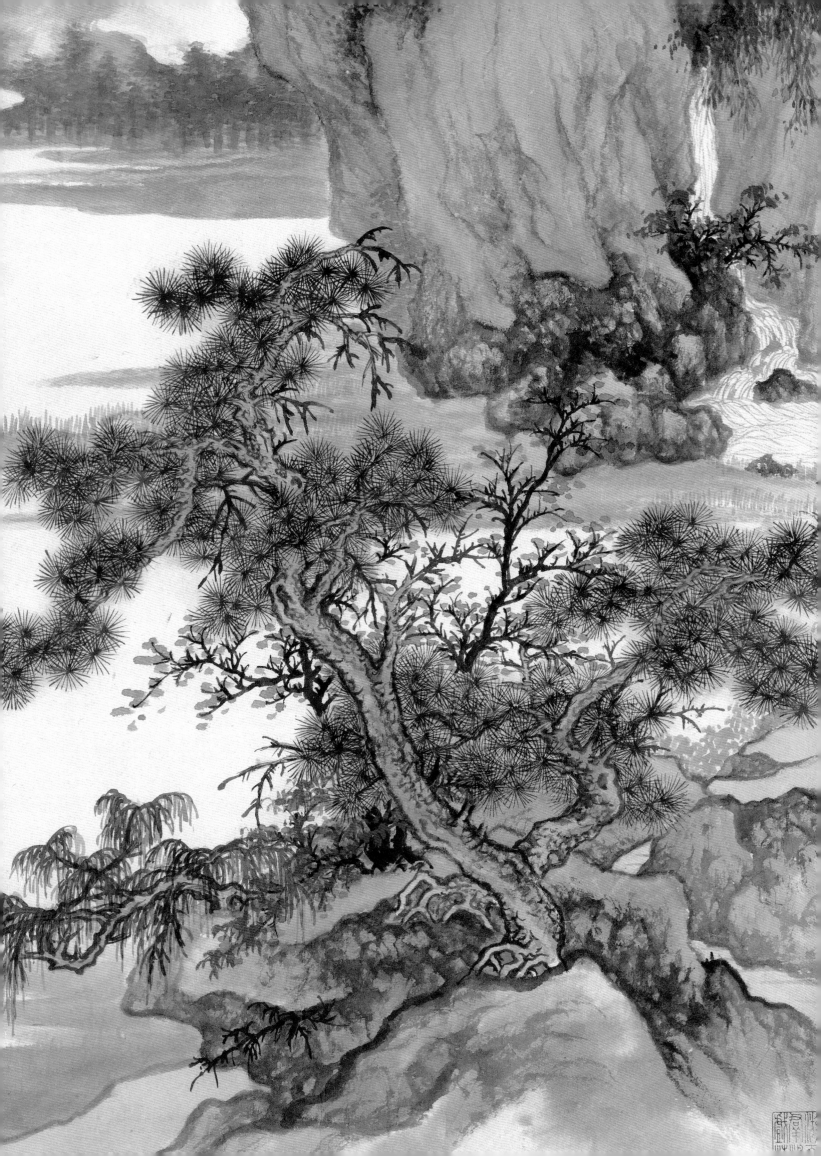

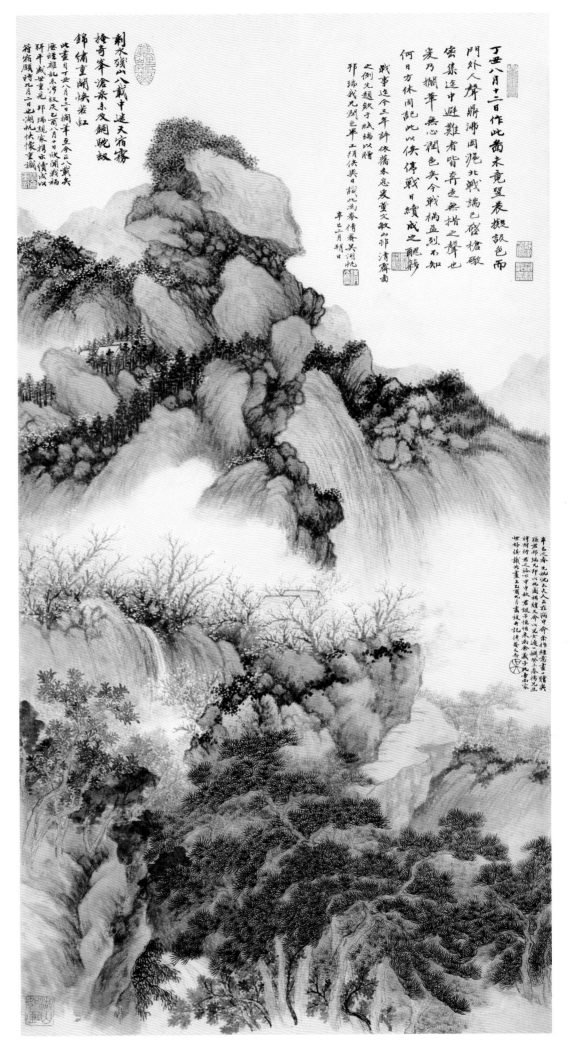

锦绣奇峰

此图作于1937年8月，是时沪北抗战战事正在蔓延，画家不同时期的几次题记记载了其间不同的心情。1937年8月画家听见门外逃难的人声，无法继续施色完成作品。此后三年、八年抗战的不同时期，画家的心情不同，直到八年以后抗战胜利，画家再题："剩水残山八载中，迷天宿雾掩奇峰。沧桑未及铜驼劫，锦绣重关焕若虹。"这幅作品除了丰厚繁复的画面，还有史料的意义。

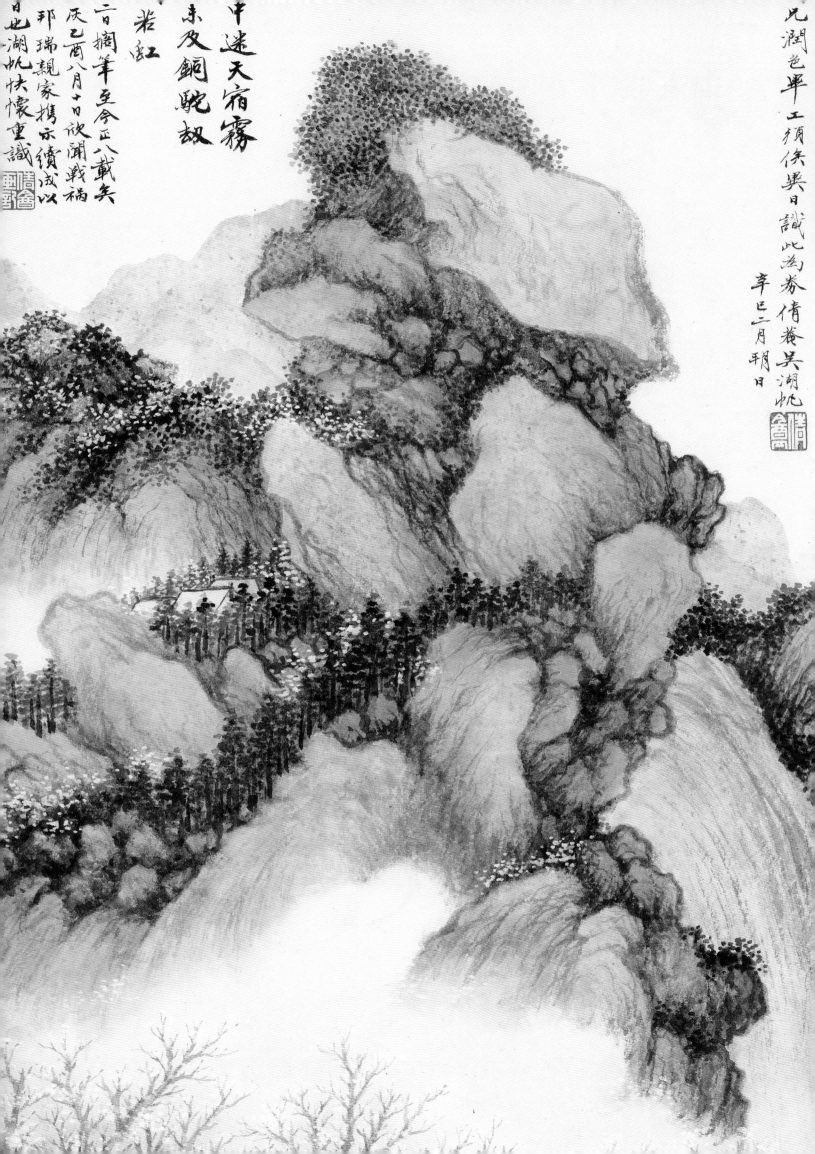

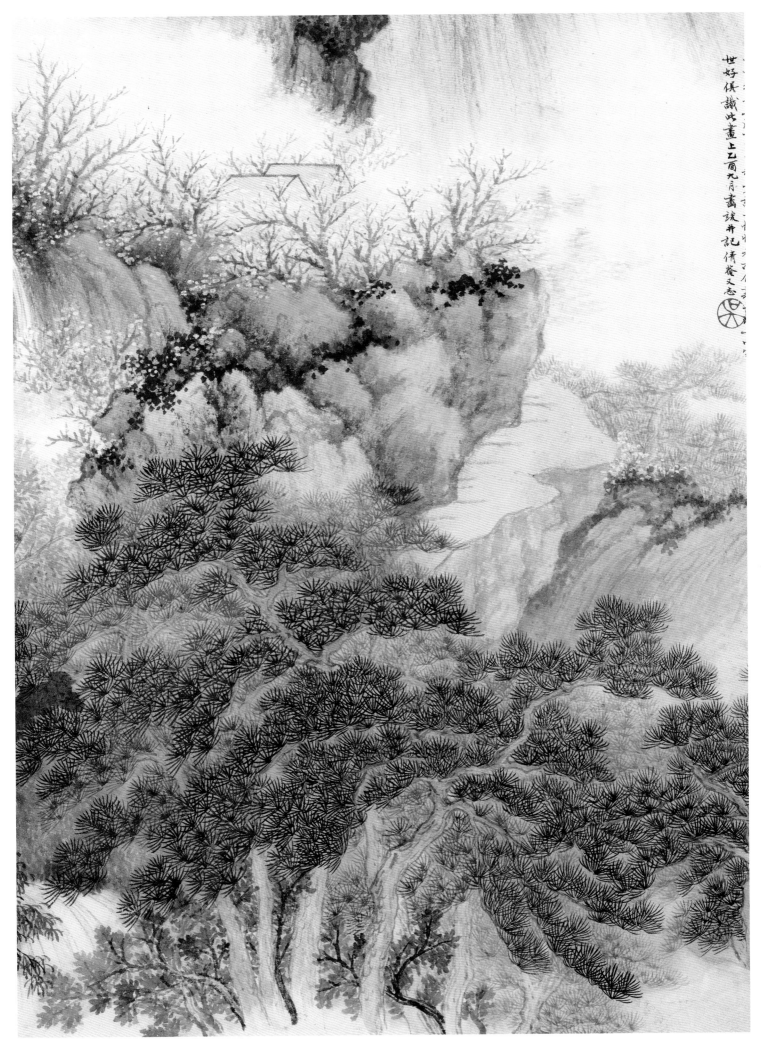

世好俱誠此畫上乙酉九月畫詭并記倩卷又志

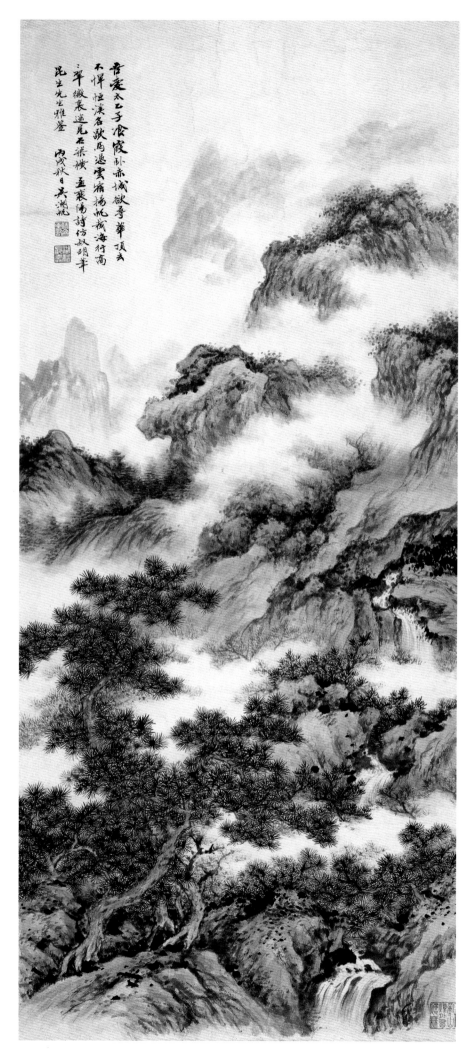

晋凌太乙子浪霞卧赤城欲寻华顶去
不惮恒深名欧马遼云疴扬帆越海行高
：羊微衷逼觅石漿橫 孟襄阳诗仿叔明笔
昆生先生雅鉴　丙戌秋日 吴湖妮

孟襄阳诗意图

44

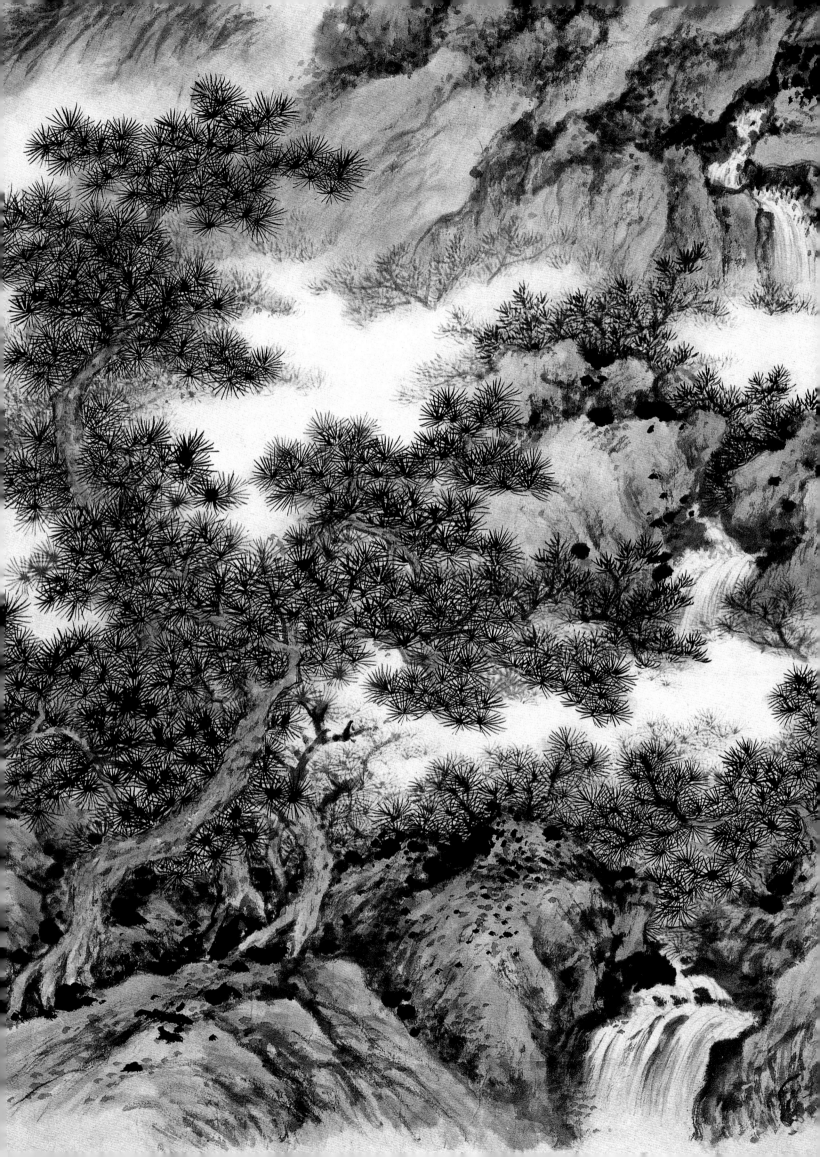

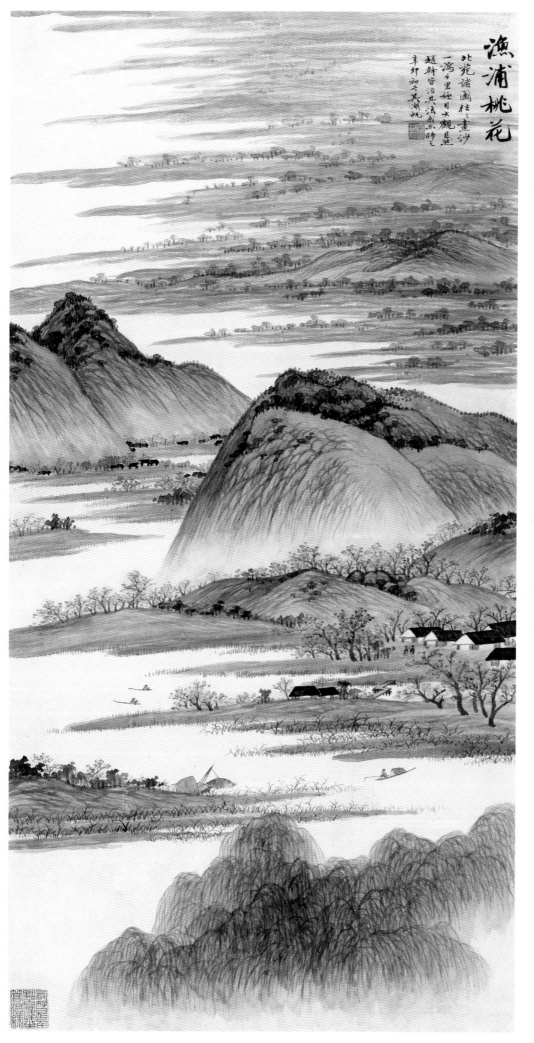

渔浦桃花

北苑诸图往往
一写千里极目大
观长然赵幹宫治此
真东师之

辛卯初冬吴湖帆

渔浦桃花

　　江南春日，桃红柳绿。池塘春
草，扁舟渔樵。画家色墨明丽滋润，
秀雅妩媚。

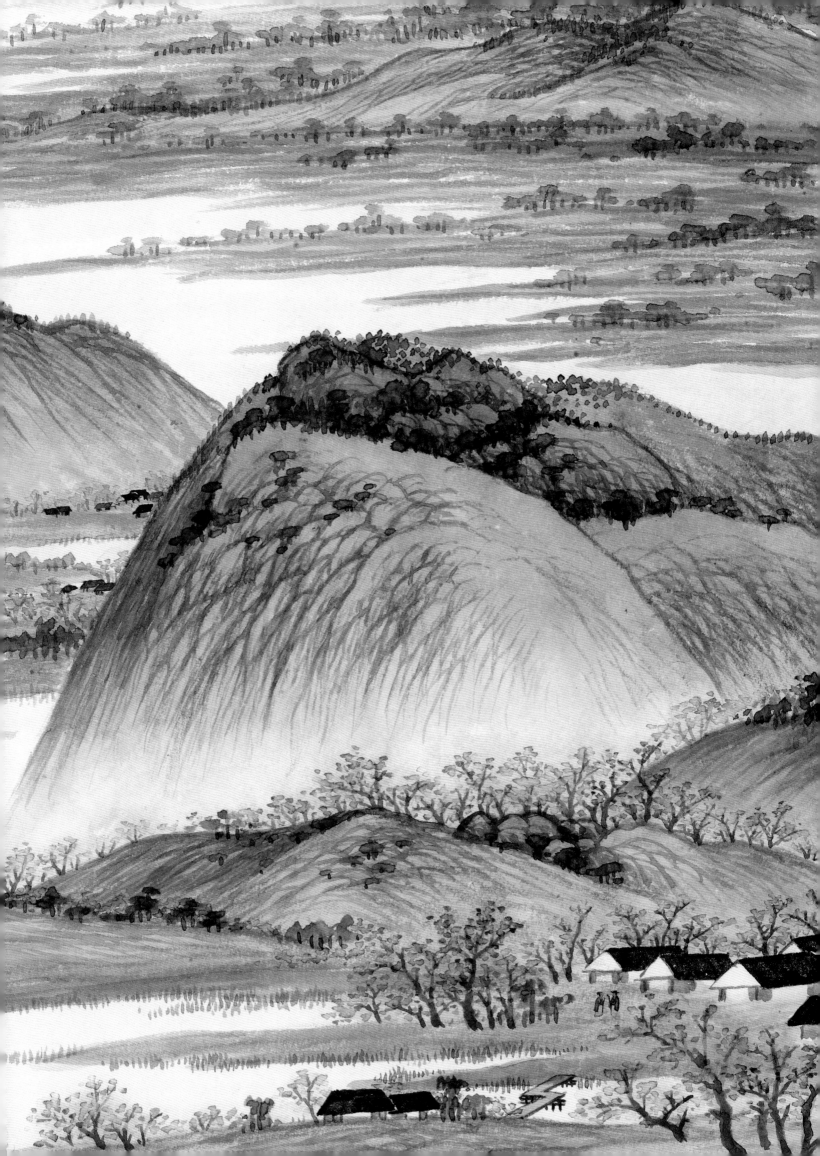

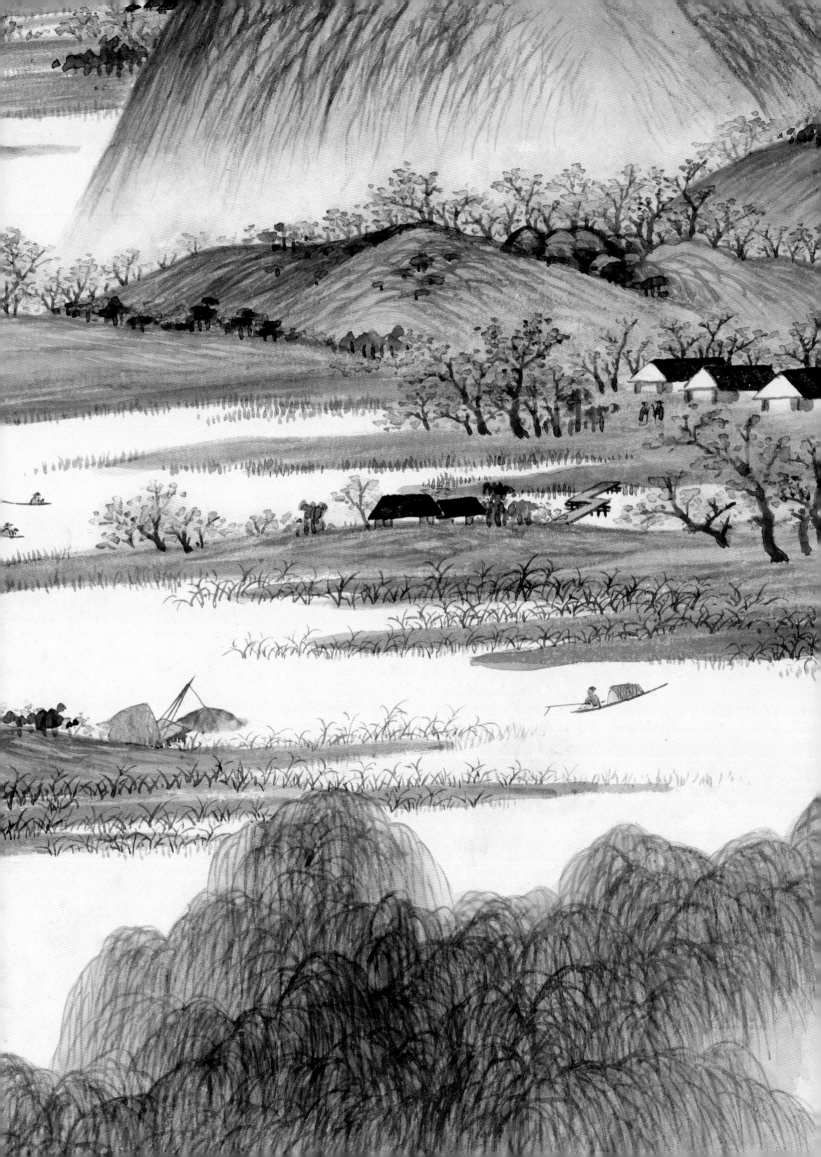

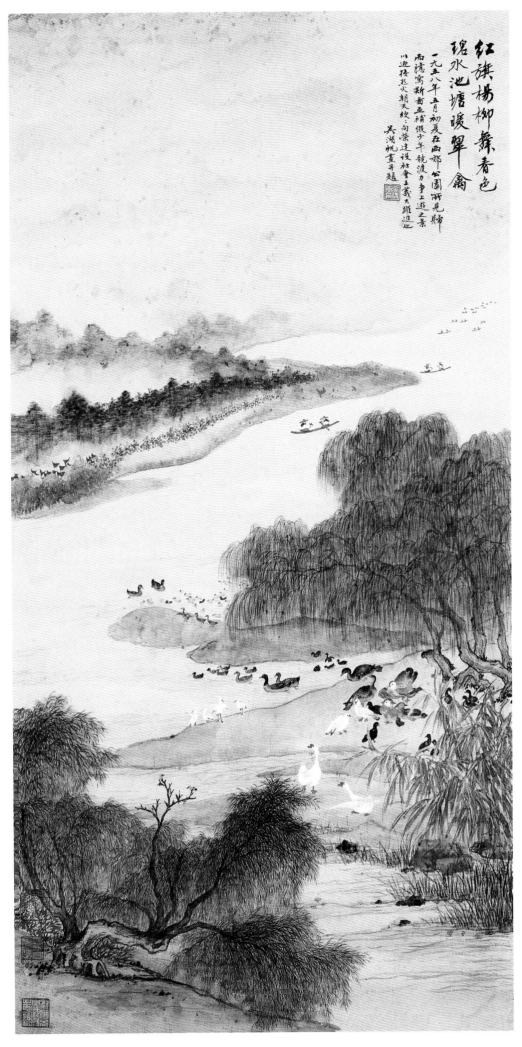

红旗杨柳舞春色
碧水池塘暖翠禽

一九五八年五月初夏在西郊公园所见归而德窝斯商亚补缀少年競渡力争上游之景以迎接花火朝天欣向繁建设社会主义大跃进也

吴湖帆画并题

西郊公园

　　画家不仅传统功夫深厚，同时又具有较强的写生能力。这幅作品是以西郊公园为原型而创作，其中古柳的画法精妙。

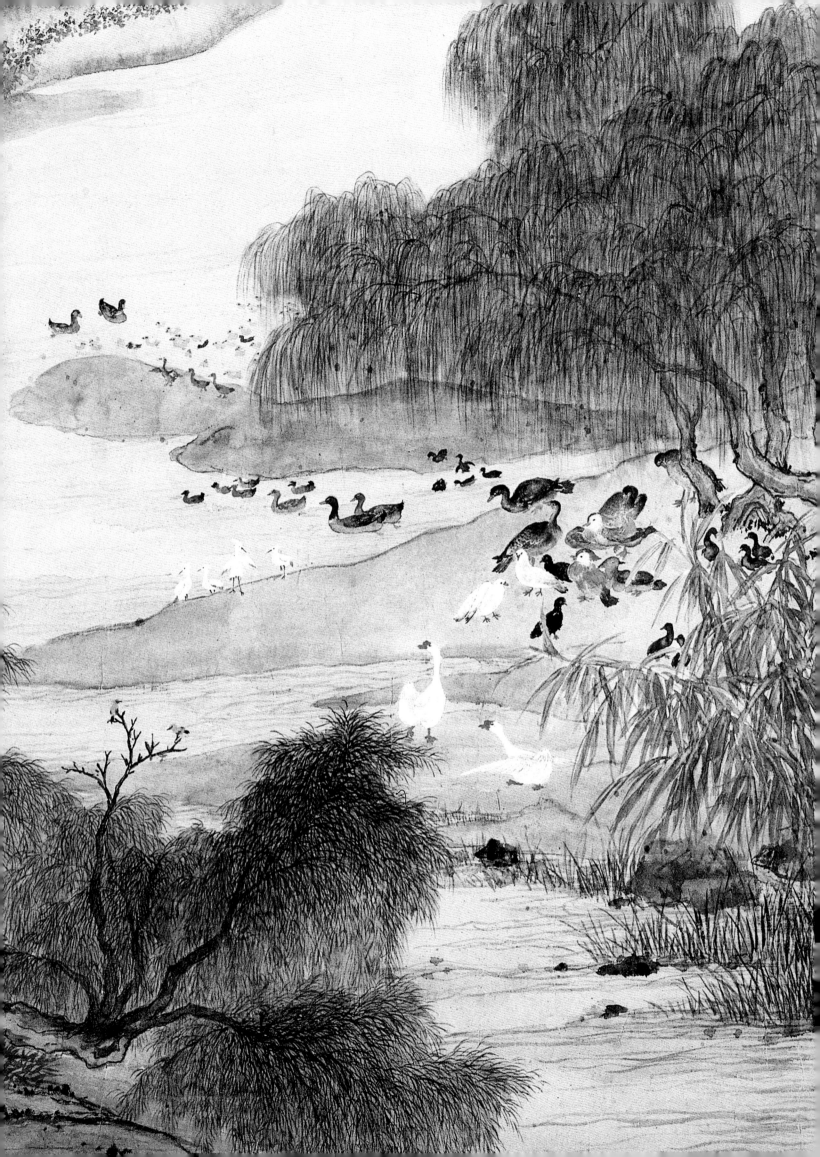

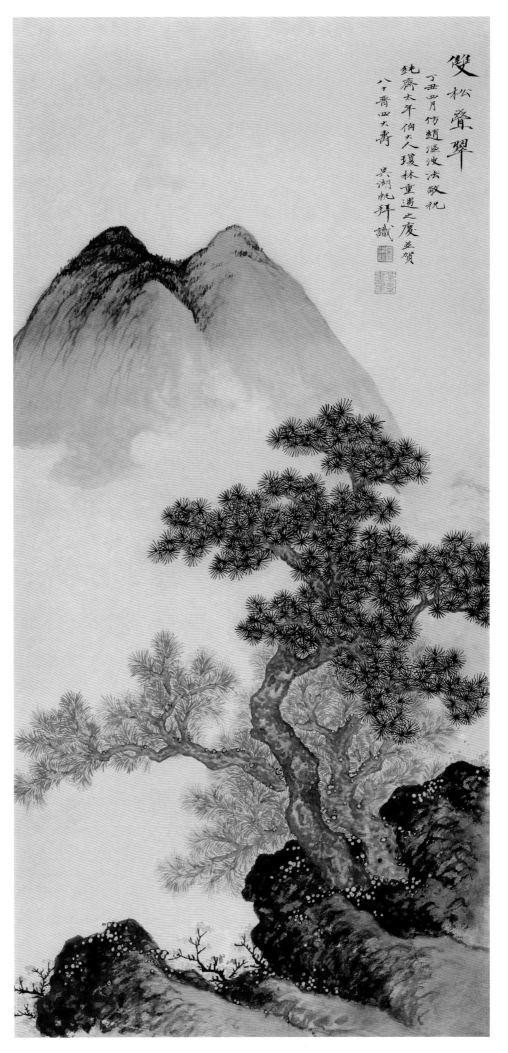

双松叠翠

　　吴湖帆曾论南北宗：南派北派之分，系明人就唐宋之画以为区别。有谓南派为南人之画，北派为北人之画者，有谓南派用圆石法，北派用方石法者。两说虽俱非无因，而要皆未必为确论。总之画学一道，不宜多分派别，只求表现美德，即是艺术上绝好典型。取精华，弃糟粕，融会而贯通之，是又研究国画家之同志所应共负其仔肩者矣。

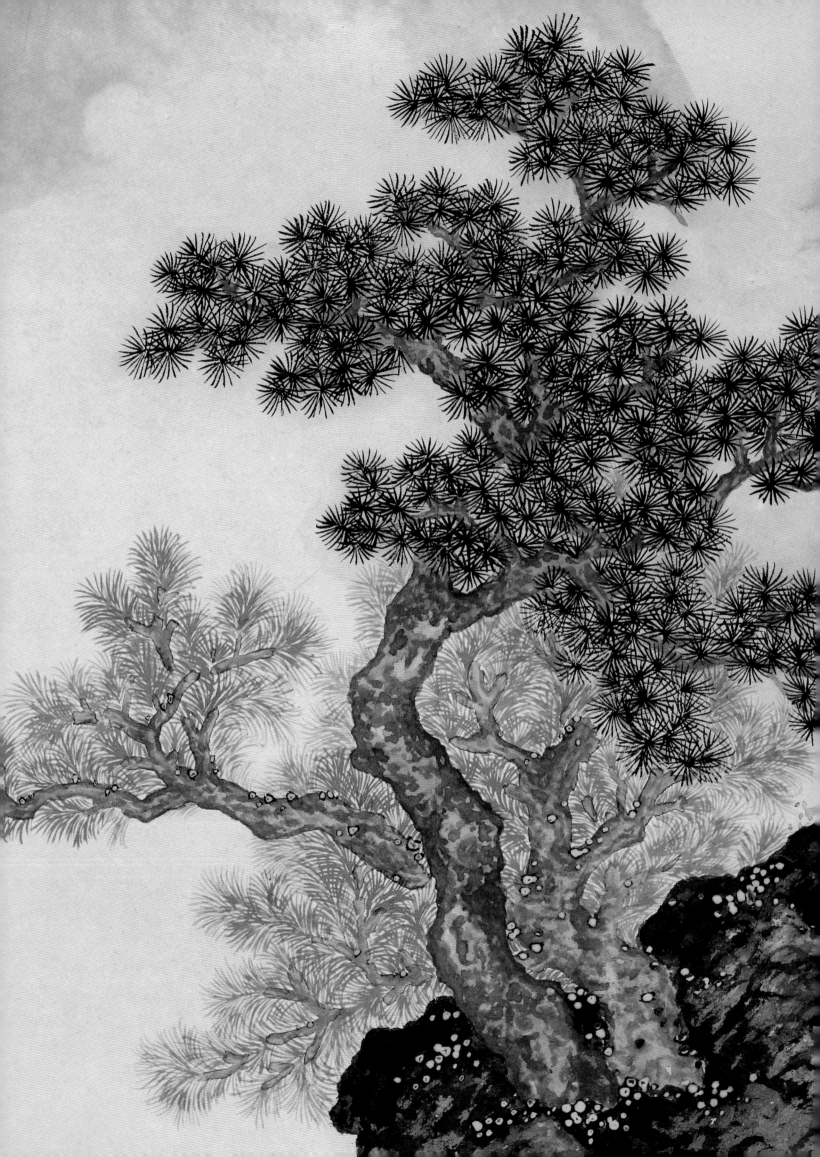

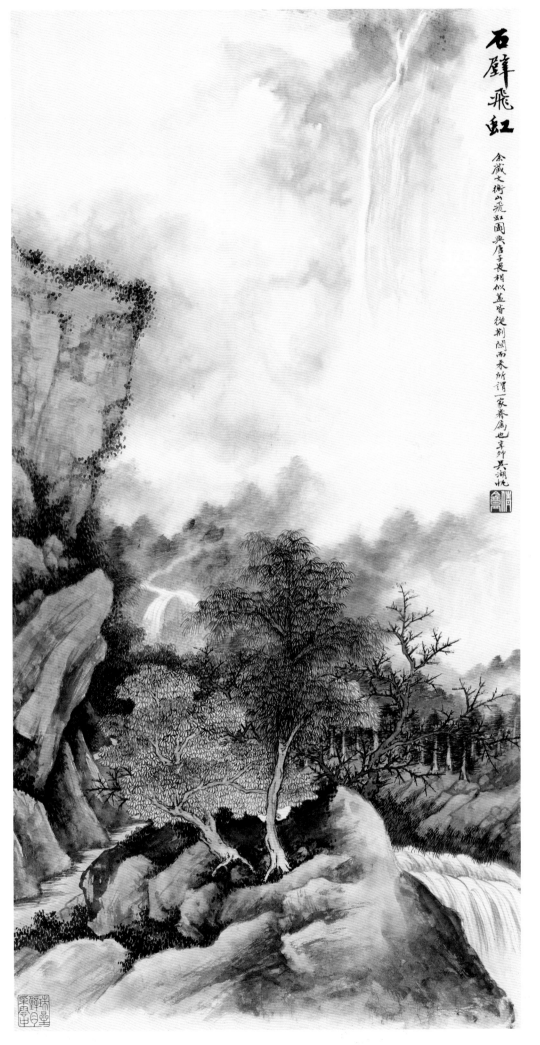

石壁飛虹

余藏文衡山飛虹圖與唐子畏相似蓋皆從荊關兩家所謂一家眷屬也辛酉吳湖帆

石壁飞虹

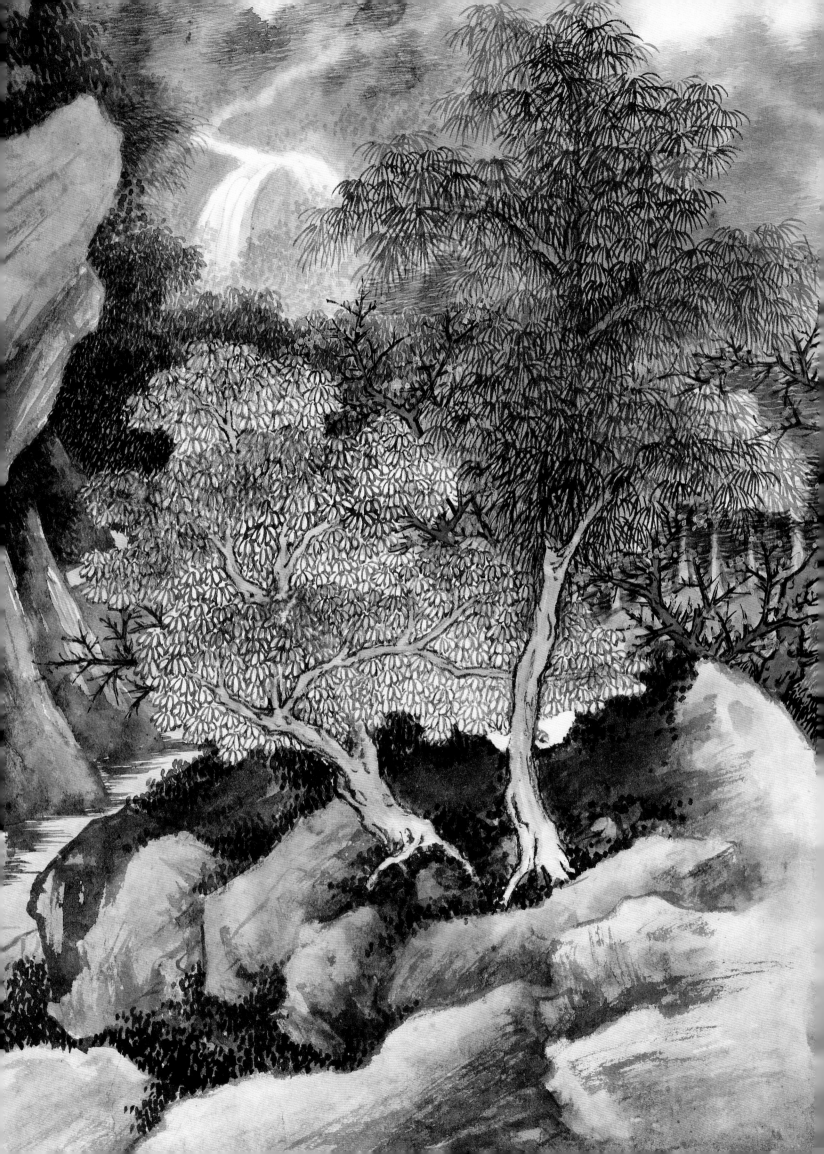

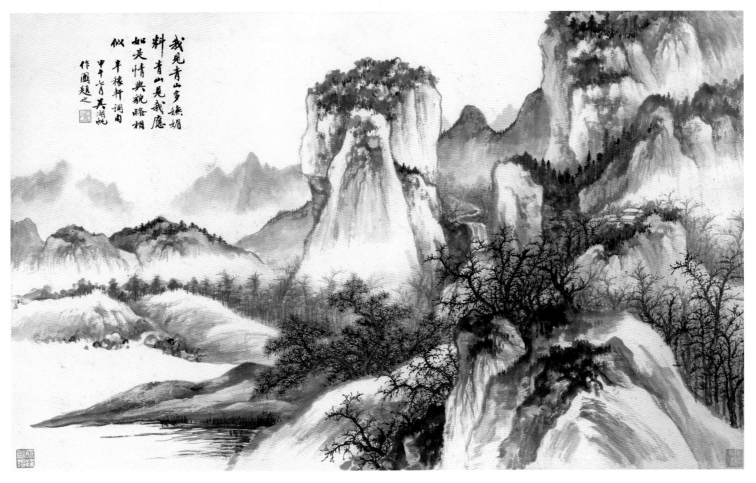

我見青山多嫵媚
料青山見我應
如是情與貌略相
似 辛稼軒詞句
甲午七首 吳湖帆
作圖題之

稼軒詞意圖

55

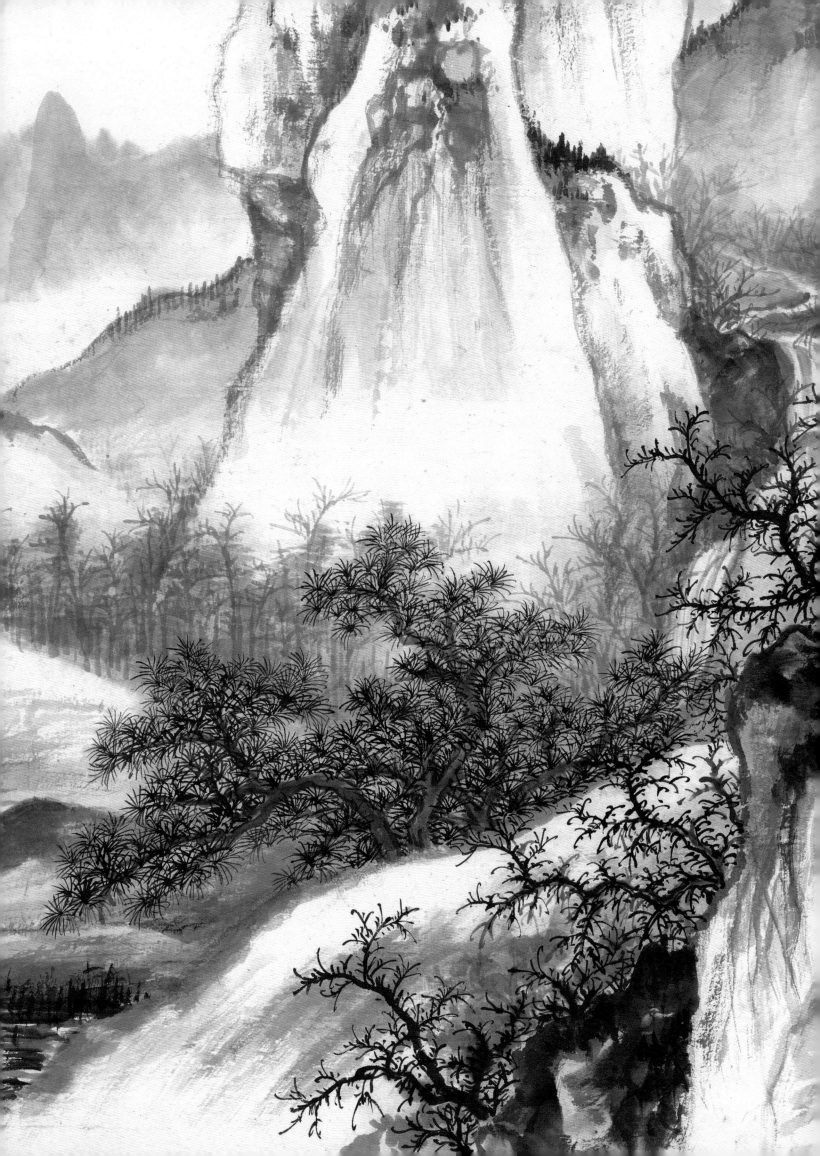

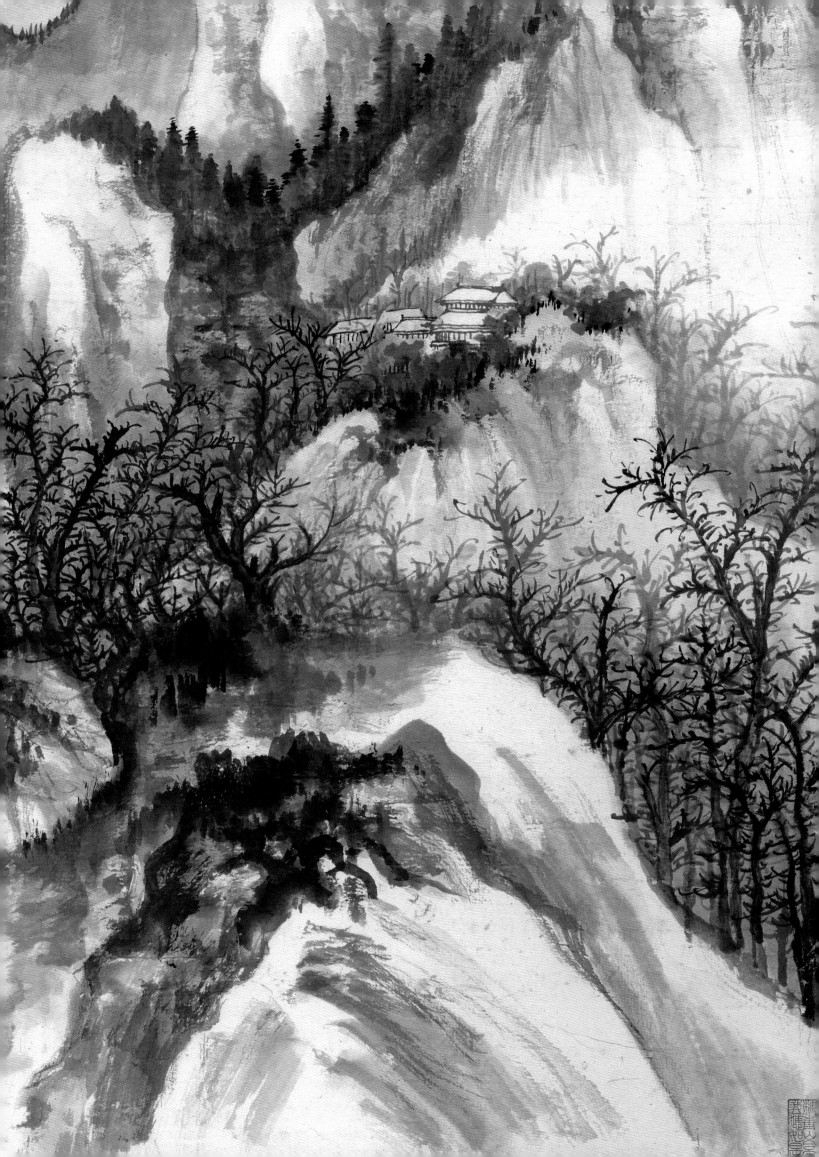

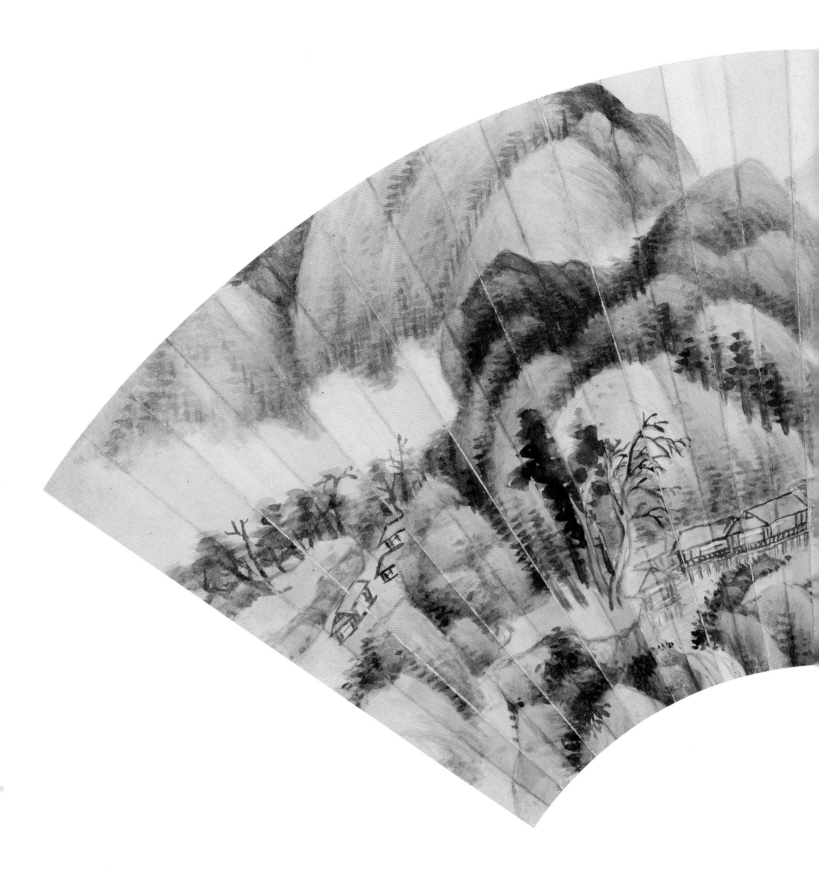

仿王元照山水

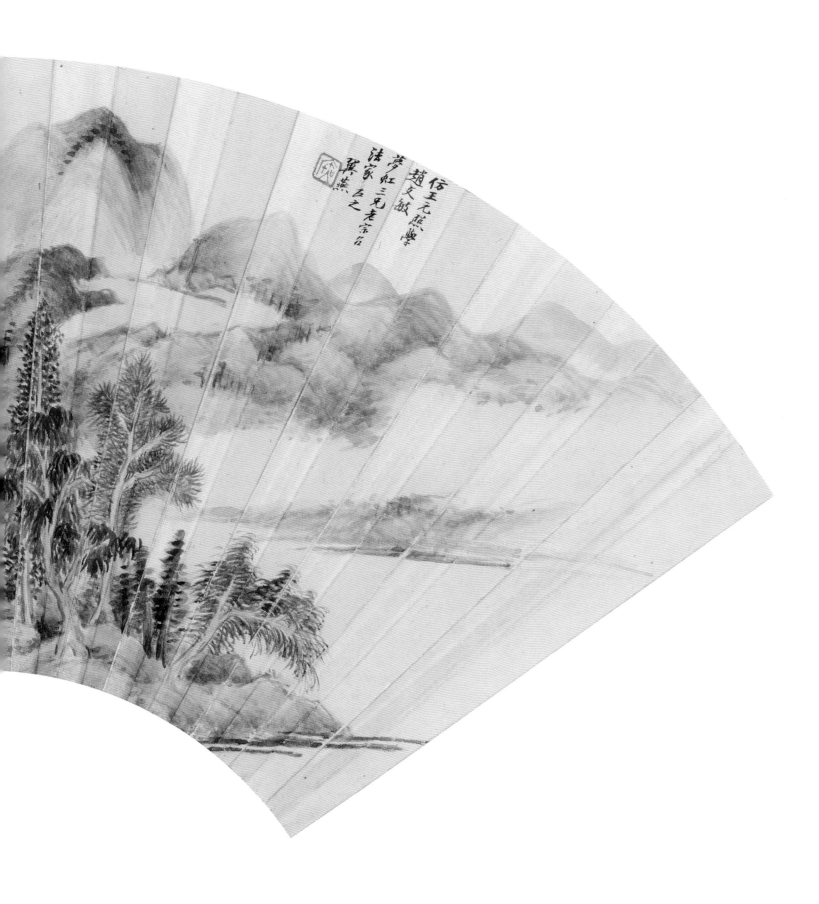

倣王元照筆
趙文敏意
夢紅三兄老宗台
法家正之
翼燕

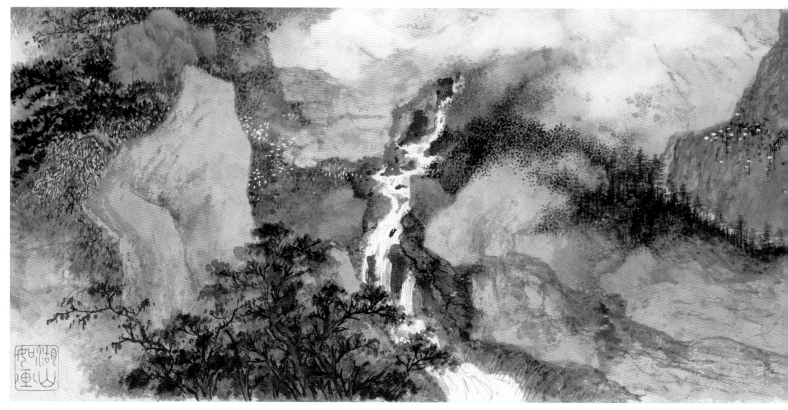

溪山秋晓

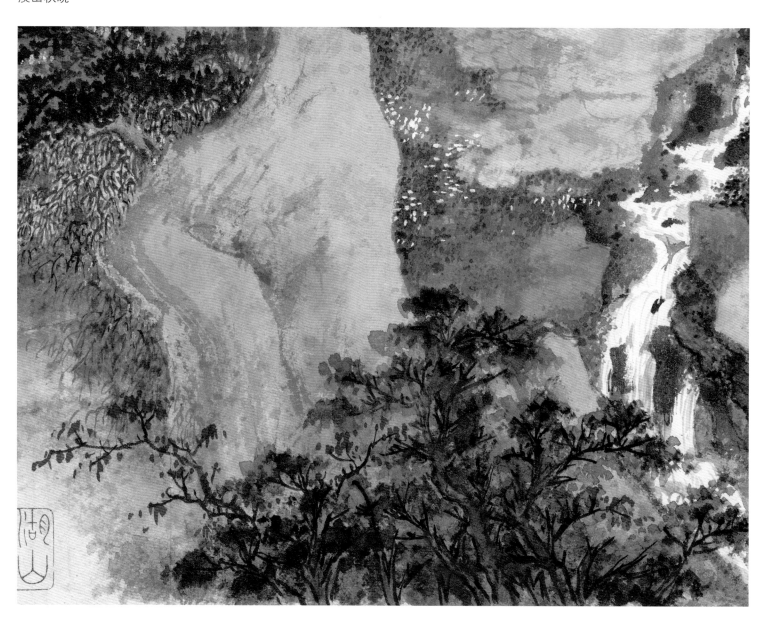

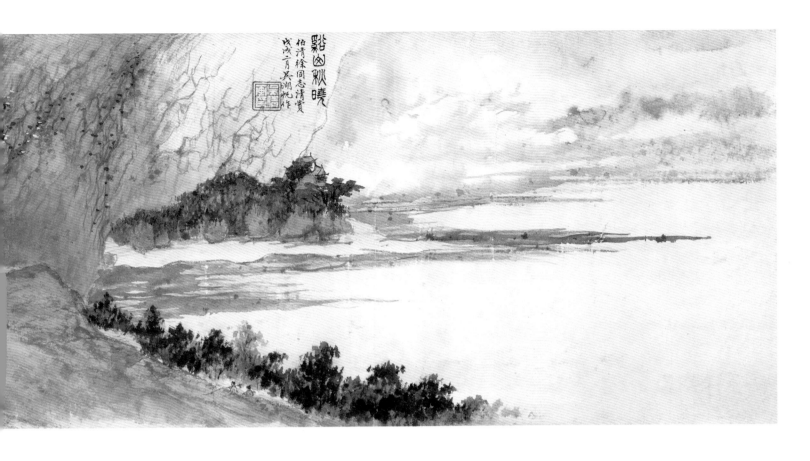

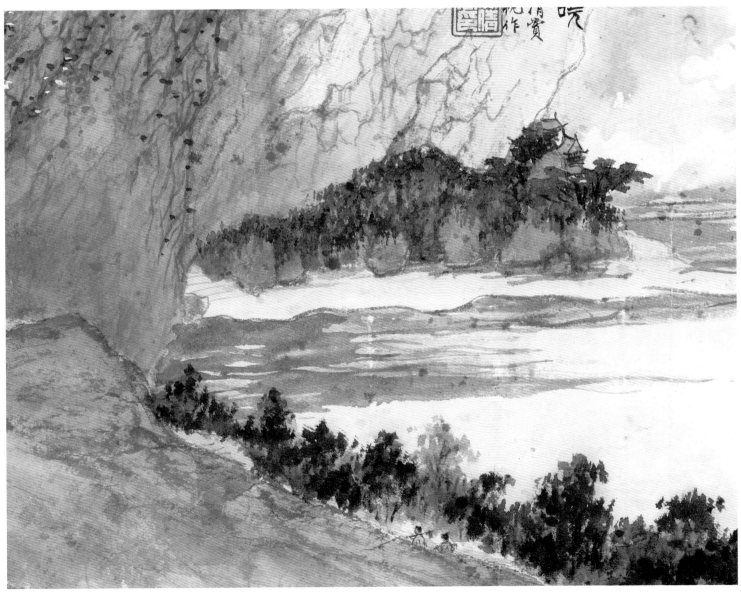

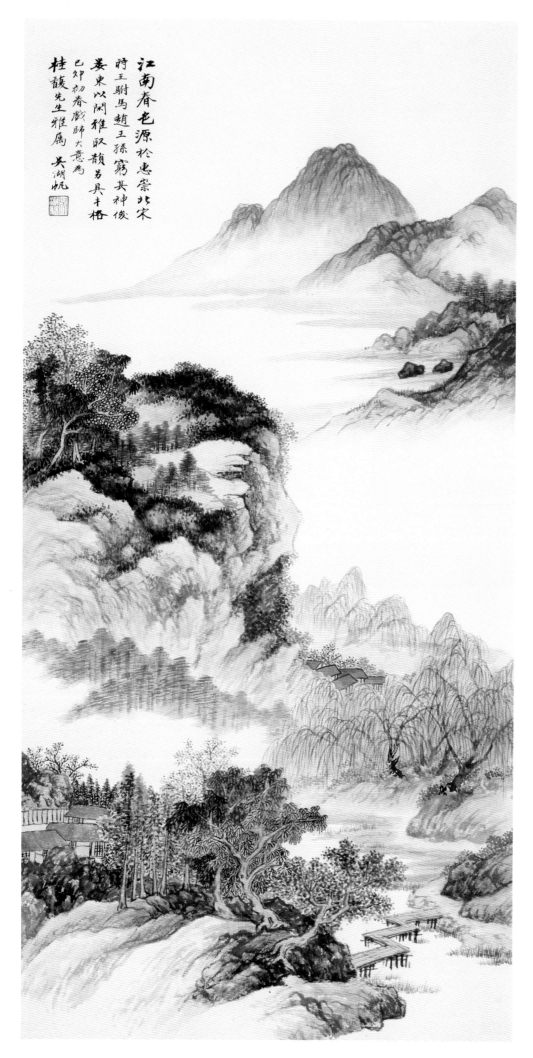

江南春色源於惠崇北宋
時王駙馬趙王孫窮其神俊
姜東以閒雅取韻芳具丰格
已卯初春戲臨師大意為
桂馥先生雅屬 吳湖帆

江南春色

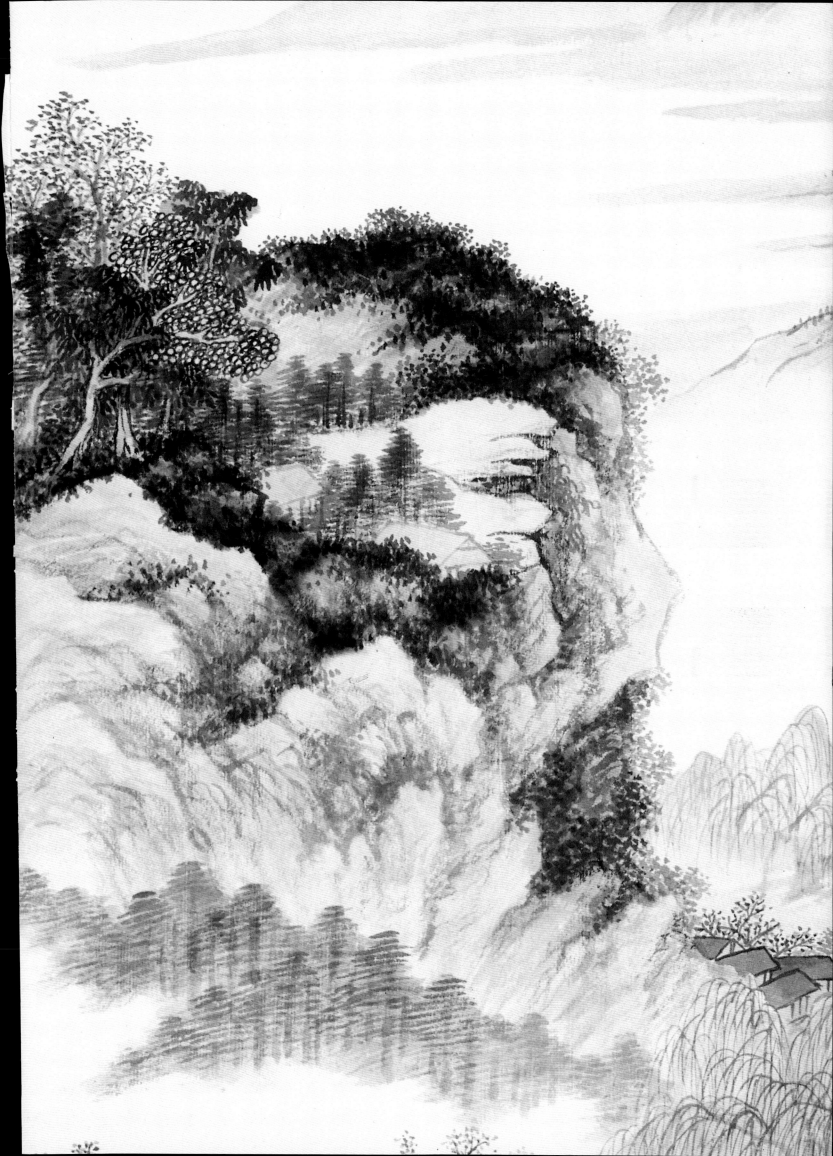

图书在版编目(CIP)数据

吴湖帆山水/上海书画出版社编. ——上海:上海书画出版社,2018.7
(朵云真赏苑·名画抉微)
ISBN 978-7-5479-1854-8

Ⅰ.①吴… Ⅱ.①上… Ⅲ.①山水画-国画技法Ⅳ.
①J212.26

中国版本图书馆CIP数据核字(2018)第160192号

朵云真赏苑·名画抉微

吴湖帆山水

本社　编

责任编辑	朱孔芬
审　读	陈家红
技术编辑	钱勤毅
设计总监	王　峥
封面设计	方燕燕　周卫珺

出版发行	上 海 世 纪 出 版 集 团 上海书画出版社
地址	上海市延安西路593号　200050
网址	www.ewen.co www.shshuhua.com
E-mail	shcpph@163.com
制版	上海文高文化发展有限公司
印刷	浙江海虹彩色印务有限公司
经销	各地新华书店
开本	635×965　1/8
印张	8
版次	2018年7月第1版　2018年7月第1次印刷
印数	0,001-3,300
书号	**ISBN 978-7-5479-1854-8**
定价	**55.00元**

若有印刷、装订质量问题,请与承印厂联系